［ 日本美學1 ］

物哀

櫻花落下後

大西克禮

物哀的土壤和源流，
是平安時代貴族的生活與風雅的心。

物哀美學源自千年前由女貴族紫式部所寫下的《源氏物語》，小說中談風花雪月，談人世情愛，紫式部寫出了貴族優雅洗練的生活，令人嚮往的歲時細節，物哀的情趣流淌在文字中。

《紫式部圖》
土佐光起（1617〜1691） 江戸時代

圍繞著《源氏物語》，從古典中看到的物哀。

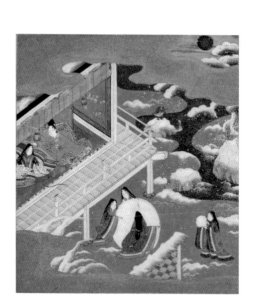

《源氏物語繪卷》二十帖〈朝顏〉
土佐光起（1617～1691） 江戶時代

在抱著對四季自然的愛之下，以怎樣的心與人交往？無論是《源氏物語》〈須磨〉卷中望向月影的光源氏，或《枕草子》中以「春天要看她的朦朧破曉時分」描寫心動對象的清少納言，古人享受物哀的方式中蘊藏人情才智。物哀不僅是物語文學中的特別存在，爾後也成為日本和歌、繪畫、工藝品創作的永恆主題。

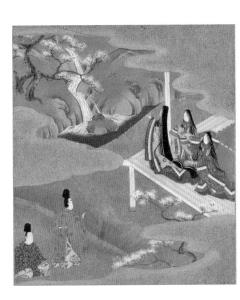

《源氏物語繪卷》第五帖〈若紫〉
土佐光起（1617～1691） 江戶時代

物哀，花鳥風月，
與四季推移。

櫻楓短冊圖
土佐光起　江戶時代

花見、月見、狩楓、賞雪，我們隨著展現風情的季節行樂，在物哀的共感下呼吸。重視隨季節推移而變換姿態的自然風物，沉溺於一個人的物思，止不住的心動，都是知物哀。

「秋草蒔繪歌書櫃」
桃山時代 16 世紀

《名所江戶百景　上野清水堂不忍池》
歌川廣重（1797～1858）　江戶時代

《名所江戸百景　龜戸天神境内》
歌川廣重

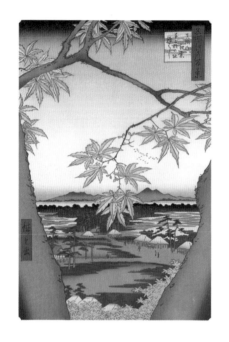

《名所江戸百景　真間山紅葉手古那神社》
歌川廣重

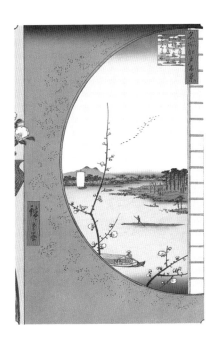

《名所江戶百景　真崎邊水神的森內川關屋內望外圖》
歌川廣重

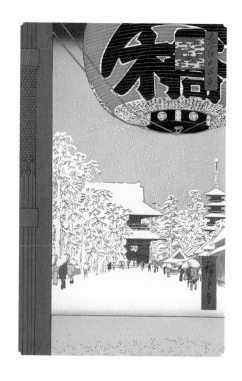

《名所江戸百景 淺草金龍山》
歌川廣重

《星》
北野恒富　昭和 14 年（1939）

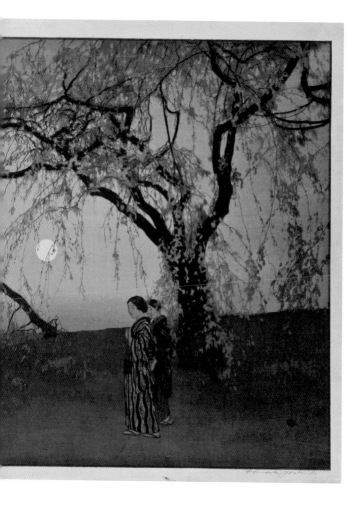

一年十二個月、春夏秋冬、朝夕晚夜、月相盈缺，還有人的一生。我們面對的自然循環與古代並無二致，然而誘發物哀的要素卻不會被傳統封閉，而是隨心境與時間更新。在一幕幕的現代生活中，感受到物哀的心，仍在緩緩跳動。

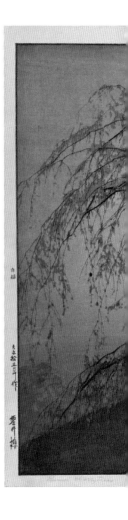

《雲井櫻》
吉田博（1874 ～1950）
明治 32 年（1899）

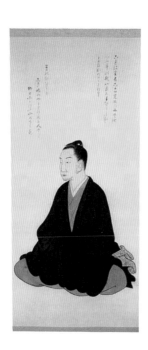

於近代重新闡釋物哀的日本
國學大師本居宣長

本居宣長（1730～1801）六十一歲自畫像

導讀 日本傳統美的象徵性概念

靜岡英和學院大學人間社會學部準教授 蔡佩青

心なき身にもあはれは知られけり鴫立つ　の秋の夕暮。

這是日本平安時代末期的和歌詩人——西行所詠的著名和歌。歌中描寫秋天薄暮之際，水鳥突然飛離沼澤，是寂靜秋空中猛然響起水鳥振動翅膀的聲音，又或是水鳥遠離後的那種人去樓空的惆悵，觸動了早已出家為僧的西行那本該靜如止水的心，再次體認所謂感慨之情。

前引和歌中的「あはれ（哀）」一詞，我暫且譯為感慨。感慨是很個人的內在心理現象，面對同樣的事物或場景，每個人在內心裡所產生的感觸絕對不會完全相同。不只是感觸的深淺問題，就連感觸的種類也可能因人而異，可能是歡喜的感嘆，也可能是憂傷的感嘆。日本古典文學作品中相當頻繁使用「あはれ」，不僅因為它在原本的感嘆

詞詞性之外還衍生出名詞、動詞、形容詞的各種用法，最重要的是它幾乎能表達人的內心所有難以一言以蔽之的心情。現代日文中最常將「あはれ」解釋成「しみじみ」，而「しみじみ」所表達也是一種難以言喻的深入內心的感受。

本書作者大西克禮，企圖從美學的觀點來說明這難解的感慨之情。

大西克禮出生於一八八八年，這一年，原本擔任軍醫的森鷗外從歐洲留學歸國，開始文學創作活動，爾後成為享譽世界的日本近代大文豪。那是日本開始崇歐習洋走向近代化的時代，很多知識份子受政府指派到歐洲留學，自東京帝國大學畢業後幾年回到帝大教書的大西克禮也不例外。主修哲學的大西克禮在一九二七年留學德國、義大利、法國一年，回國後致力於宣揚康德學說、新康德主義，以及現象學等

美學理論，著作了《康德「判斷力批判」的研究》（1931年）、《美意識論史》（1933年）、《現象學派的美學》（1937年）等書。但之後，他反過來開始批判這些美學理論，企圖建構出一套自己的美學體系。

他在《風雅論——「寂」的研究》（1940年）中提到，「對美學而言，並沒有任何理論上的意義。」但正如《風雅論——「寂」的研究》的書名所示，這本著作徹首徹尾地在探究有關日本人用「寂」一詞所想要表達的淒涼美的概念。並且，在此書前後，他還發表了《幽玄與哀》（1939年）以及《萬葉集的自然感情》（1943年），都很詳細且深入地闡述日本的傳統美學概念。大西克禮說「日本的」特色不是問題，並非表示他不重視日本傳統美學，應該說身為日本人的他，將日本傳統

「日本的」特色完全不成問題。所謂『日本的』或『西洋的』，這樣的概念只不過是歷史性的問題罷了。『日本美學』只是一個權宜的說法，

美學定義在自己的美學體系之中。

本書將《幽玄與哀》中探討「哀」的部分獨立出來編譯成書。本書從「哀」的定義談起，說明引發「哀」的感情裡，包含了積極性與消極性兩種完全相反的態度；再舉活躍於日本江戶時代的文學研究家——本居宣長的著作《源氏物語玉小櫛》、《石上私淑言》、《紫文要領》中對「もののあはれ（物哀）」的解釋，來闡明為何日本古典文學作品要字字句句提及「哀」，分析當時的人對「哀」的定義與用法，並藉此探究古代日本人的感情生活模式。其中有一個很重要的觀點是，「哀」這一美學概念，不只單純表達個人在生活中實際體驗的內心感動，而是進一步懂得去理解那種感動的心情。也就是說，「哀」不僅是一個忍不住發出的嘆息聲，而是能用理性思考那發出嘆息時心中感動的深

度。

大西克禮提出「哀」有五個階段的涵義，第一階段是狹義的特殊心理學涵義，也就是現代日文中所說的「哀れ」與「憐れ」，翻成中文時也剛好可以使用「哀憐」這樣的詞彙來表達。第二階段是一般心理學涵義，泛指一般性的感動，也就是「哀」最原始的感嘆詞用法，相當於中文古文的「嗚呼！」或「嗟夫！」等，可以是悲是喜。第三階段則是如《源氏物語》等平安時代的物語文學裡所描寫的，貴族們對「美」的認知與體驗，是一種幽婉豔麗的生活氛圍，一種觸景生懷且耐人尋味的情緒。但是，大西克禮認為用美學觀點來看「哀」的概念時，這三個階段的涵義都還只能算是一般性概念，必須將心中引發感慨之情的對象擴大到人生與世界，才能進入第四、第五階段的「特殊的」美。

大西克禮在第四階段涵義的說明中，引用了多首西行的和歌，他說：

「歌人西行深刻體驗並細膩描寫了這個層次的『哀』。那首歌詠水鳥飛離沼澤的心境，正是這種無法言喻的『哀』最好的寫照。」這個階段的「哀」，已經不再只是對眼前人事景物所觸發的感情，而是對整個人生所發出的厭世、悲觀的情緒，文中用「世界苦」來指稱這樣的世界觀。最後的第五階段，則是在第四階段的「哀」之中，融入優雅豔麗之美。

然而，在最後這哀的美學概念趨近完成的階段，大西克禮似乎碰到了難題。在現有的日本古典文學作品中，實在很難找出一個最恰當的例子來充分說明這最後階段的「哀」的涵義，因為其與第三、第四階段的涵義之間的區別並不是那麼地明顯。但他提到了平安時代前期

的和歌詩人——紀友則的一首和歌，「ひさかたの光のどけき春の日にしづ心なく花の散るらむ〈春陽如此柔和從容，何獨櫻花匆匆凋散〉」，他認為這首和歌的意境相當接近第五階段涵義的「哀」，但由於歌中沒有使用「あはれ」一詞，因此無法拿來當作具體的例子。雖然他又試著舉出幾篇散文作品，但仍無法斷言其中不包含其他階段的涵義。也就是說，在大西克禮的「哀」的美學理論中，發展到最後也是最深層的涵義時，已經無法用單一的情境來解釋，而是包含整個日本傳統美的象徵性概念。

這難解的「哀」，讓我想起《堤中納言物語》裡〈縹色的后妃〉中的一個橋段。一位平安貴公子懷疑意中女性暫時返鄉的真偽而前往探查，躲在女性家圍籬外窺視時，意外發現屋中有二十多位姐妹，正在

談論自己所伺候的貴妃佳人。話題中人個個似乎美豔動人，貴公子聽了也想參與其中，於是詠歌想引起姐妹們的注意。但姐妹們雖然聽到了貴公子的吟歌，卻故意相互笑談是聽見了怪鳥鳴叫而相應不理。這引發貴公子想更一步靠近，再詠歌，並輕手輕腳地爬上房外長廊，這下子姐妹們也故不作聲了。貴公子終於忍不住地說：「あやし。いかなるぞ。一所に『あはれ』とのたまはせよ。（奇怪了。到底怎麼了？哪個人跟我說聲『あはれ』吧。）這樣的場景裡，為什麼貴公子希望有人對他說「哀」？這顯然不是悲傷之痛，也不是歡愉之喜。注解中將這個心情解釋為貴公子希望有人發現他的存在，對他說聲「嘿！你來了啊！」翻遍大西克禮在本書中對「哀」的說明，都沒有提到類似的用法，但相信讀者們也可想像那五味雜陳說不出的情緒。這位沒人搭理的貴公子，最後只能又默默地吟了首自哀自憐的歌，然後悄然離

去。閱讀這一段時，我似乎可以看到貴公子的表情不斷地轉變，從猜疑變成好奇、興奮，又轉為焦慮、喪氣；而最後的畫面，則停留在貴公子轉身離開時牽惹了腳邊那花花草草的搖曳。這般雅人深摯的情懷與靜謐幽美的時空，就概括在一個「哀」字裡。

目次

從平安朝的時代精神發展而來，

一種極端特殊的、獨自的美。

哀，是對勝利者的讚美（あっぱれ），

也是對失敗者的同情（あはれ）。

第一章

多義的「哀」

西洋美學史上不曾涉及的概念

我將「美」、「崇高」（或壯美，即das Erhabene）、「幽默」三者，視爲美的基本範疇。其中，「優美」（或稱婉麗·Grazie, Anmut）可視爲是從「美」（das Schöne）這個基本範疇衍生出來的稍微特殊的類型或形態。而「哀」也可以想成是在這一延長線上衍生出的另一種新的特殊形態。但是，說起來這應該是形成日本整個美學框架的體系上的問題，我當然也很關注體系，但本書基本上要談「哀」，我姑且不再對上述日本美學體系等問題做深入追究，而是將「哀」從日本美學體系中分離，視爲獨立的討論對象。

眾所周知，在日本文學史上，「哀」一詞經常被拿來概括日本人的美學概念。不過，這個概念是否真的被大眾認可爲一個特殊的「美範疇」或「美學概念」呢？如果答案是肯定的，那我們該如何思考它的

本質涵義？假如把它歸屬到 das Schöne 的基本範疇，視為其中衍生出的特殊形態，那麼它又具有怎樣的意義？探討這些問題當然是當下的課題，我們一開始也意識到當中存在許多困難。

首先，如果把「哀」看作是美的一種類型，那麼它的確是屬於日本人的。哀主要從平安朝的時代精神發展而來，意味著一種極端特殊的、獨自的美。這不僅是西洋美學史上不曾涉及的概念，即使在日本，對於哀也沒有過嚴謹的美學研究。（從本居宣長[1]開始，日本學者對此多少提出了一些觀點，然而他們提出的觀點無論多麼傑出，從美學的見地來看，都很難說是充分的。）既然談的是東洋或日本的美的概念，究明其美學上的觀點，是我們必須擔負並前進的全新課題。

其次，在「哀」的課題研究中還存在一些特殊的困難。首先，「哀」一詞相當古老，相較於其他美學詞彙，它的歷史更久遠，所涉及的領域也非常寬廣。在《古事記》和《日本書紀》的時代（西元七世紀至八世紀）「哀」被頻繁使用，且字義上直到近代的德川時代（西元1603年—1867年）仍持續演變。有一說認為，此詞從奈良時代（西元710年—794年）向上追溯，其字義主要被用於形容「可憐」、「親愛」或是「有趣的」；到了平安時代（西元794年—1185年左右），哀主要被用於描述情趣上的感受；到了鐮倉時代（西元1192年—1333年），其字義一分為二，一是表示勇壯（あっぱれ），一是表示悲哀（あはれ）；發展到足利室町時代（西元1336年—1573年），兩種意思被調和使用；至德川時代，哀又再次分成兩種意思，一是對道義上的勝利者的讚美（あっぱれ），另一則是相反，成為對失敗者的同情（あ

はれ），表達憐憫之意。我們暫且不管這種說法是否正確，從以上字義的演變，可以清楚知道這個概念的歷史是多麼地漫長。另一方面，「哀」與其他在特殊藝術領域下發展出來的美學概念不同，不僅被廣泛用於日本文學，也以極為通俗的一般俗語形式出現在現代日文當中。（在這種情況下，它主要用來表示「悲慘」、「悲哀」、「憐憫」等特定的意思。）因此，我們可以說哀的概念比起其他美的概念更加多義多元，想把握它最核心的意義，特別是美學本質上的意義，是非常困難的。

「哀」在美學研究上的困難，還不僅僅在於它的多義性。雖然表面上並不明顯，但哀具有某種特殊性，對我們的探討帶來了更深層的根本性難題。也就是說，無論是表達讚賞親近，還是悲哀憐憫，哀都是

一種感情或感動。因此當我們要在語言學上更進一步考察其內涵

義，或者要更進一步深入它的美學層面時，很容易在心理學方向的美

學見地陷入膠著，停滯不前，無法在美學上有充分且深入的展開。當

然，一般說來，心理美學經常與一般美學被混爲一談，甚至一些美學

研究也將心理學視爲唯一的研究方向。總之，「哀」的研究，很容易

走向一種主觀主義。在我看來，這對於美學範疇的充分理解造成了不

少阻礙。我將在下文中明確說明此類問題如何出現在過去的研究。

1

本居宣長（1730─1801）：日本國學者，長年研究《古事記》、《源氏物語》等經典，並將自身的解讀寫成《古事記傳》、《源氏物語玉小櫛》等書，對於日本的文學研究有重要貢獻，被譽爲國學四大人。

　ものあわれ

哀是欣賞，表示「值得讚揚、優異、佩服的事物」；哀是傷感，也是「令人感到可憐、傷心的事物」。

哀在積極面可用「賞」、「愛」、「優」等字來表達，在消極面則可以用「憐」、「傷」、「哀」等字來代表。

第二章

物哀的矛盾情感

積極的哀、消極的哀

研究美學概念的「哀」，本該從一般意義為出發點，同時，以著名歷史文獻本居宣長的學說，以及當今相關學者的見解為線索。

根據國學者大槻文彥在《大言海》[1]中對「あはれ」的三點說明，あはれ作為感嘆詞，是「因為喜、怒、哀、樂等一切內心感動而發出的聲音」，漢字寫成「噫」；此感嘆詞的名詞形又有兩種意思，一是欣賞，表示「值得讚揚、優異、佩服的事物」，漢字寫作「優」，它的動詞形活用「あはれむ」則有「喜愛、慈愛」的意思；第二是傷感，也就是「值得可憐、傷心的事物」，漢字寫作「哀」。它的動詞形活用一樣是「あはれむ」，表示「覺得可憐、感到可悲」。由此可見，「あはれ」不僅多義，大致上它有以「優」字表現的積極面涵義，也有以「哀」字表現的消極面涵義——乍看之下相互矛盾的兩樣事物，被包含在一

個詞彙。

如上文「哀」的積極的、消極的意義，顯然與客體或對象的「價值」有關。不過，在思考哀的價值關係時，我們必須注意，無論在任何情況下，價值關係絕不是單一的。我所說的價值關係，至少可以區分成三種情況來看。

第一種是與感情的主體，也就是我們自身的價值關係；第二種是與客體的他者的主體的價值關係；第三種是主體和客體共通的，也就是普遍而客觀的價值關係。當然，實際上三種情況在很多時候是有所重疊的。儘管如此，隨著重點所在不同，我們被賦予動機的感情的性質或色相也就產生了差異。例如，如果以對自身而言的直接價值關係為

主，那麼在積極面上，哀是包含快感欲望的「愛」或「執著」；相反地，在消極面上，哀是帶有抗拒的「厭煩感」、「嫌惡感」。嚴格說來，價值關係本身就具兩義性。有價值的東西（或是與其相反的東西）「直接喚起」我們的心或感情的這種關係，與「得到或失去」該物後對我們造成的感情影響，二者應該有所區別。後者的積極情感是歡喜，消極情感是悲哀。（不消說，前者價值關係中的消極感，在後者的消極面中卻可能誕生積極的情感，反之亦然。）

在第二種價值關係（也就是與客體他者的主體的價值關係）中，積極或消極關係都是間接的，客體的感情與我們的感情在矛盾下產生的複雜關係（例如嫉妒心），顯然就是屬於後者（即得到或失去的情況）。然而大體上來說，在這種價值關係中，積極方面，主要會產生祝賀、

感謝的情感；消極方面，則是狹義的同情、憐憫的情感。

再者，第三種的客觀價值關係也是如此，在相對的主觀下，在種種複雜起因和多重關係下產生的特殊情感，大致而言，積極方面是尊敬、讚嘆的情感，消極方面則多見輕侮、藐視的情感。

但是，假如有人把哀的<u>價值內容</u>解釋為「生命力」之類的事物，那麼其價值便與所謂的精神價值或理想價值不同，上述第二種、第三種情況，與第一種情況間的差異變得模糊，這樣的區分或許就沒有意義了。實際上，「哀」的一般涵義包含了上述所有的價值關係，其積極面可以用「賞」、「愛」、「優」等字來表達，在消極面則可以用「憐」、「傷」、「哀」等字來代表。但是在我看來，我們不應該受到文字的拘

束，反而更應該從此概念中的特殊美學觀來分析哀的各種價值。

更精確地說，在上述第一種主觀的價值關係中，哀對於消極面的厭惡、逃避等情感並不直接認同。同時，對於客觀的價值關係中的消極感受（即上述的第三種情況）引發的輕侮、蔑視等情感也是如此。不過，語言用法會受到習慣支配，哀作為單純的感嘆詞使用時，或許也有表厭惡、蔑視的用法。但是，正如字典的解釋，「哀」在直接的感情層面中，並不包含厭惡或輕蔑之類的情感。即便是面對理當嫌忌的對象、輕蔑的事物，燃起的也不是嫌忌、輕蔑等直接性的情感，而是將自我與該對象或事物拉開距離，安靜諦觀下一種間接性的慨歎之情──近於悲哀憐憫的感情，才能與「哀」一詞連上關係。另外，「哀」也有「愛」的意思，但這裡的「愛」，在我的解讀裡，應該是接近「美

學」的愛；換言之，是略帶客觀性質的愛。厭惡反面的主觀的偏愛或執著之意，在此相當稀薄。

因此，就以上三種價值關係而言，第一種情況是我們自身所擁有的，基於直接價值關係所產生的消極面和積極面的情感，「哀」即使包含了這樣的情感，也相當稀少。而第三種情況，雖然從「哀」的對象的立場來看，是極為重要的條件，但它屬於消極面的感情（如輕蔑等）在「哀」的概念中也極為稀薄；也可以說是第一和第二種情況下的價值情感的變形，很難與悲哀、憐憫等情感有所區別。這些觀點，也許在語言學家看來毫無用處，然而對我們來說卻是很重要的問題。

因為做了這樣的區分整理，我們可以直接引出一個結論，也就是

「哀」概念的感情涵義非常多樣，它同時包含了積極和消極兩方面的價值，但是它所表達的精神態度，一般來說是一種靜觀式的態度（Einstellung）。而且這種靜觀態度，會讓「哀」在積極面或消極面的情感根基上，含有一種客觀而普遍的「愛」（Eros）的性質。因此我們可說「哀」這個概念，超越了蓋格爾（Geiker，1891—1952）美學中的所謂「觀照」（Betrachtung）──「自我與對象的隔離」，或西洋美學家常說的所謂「靜觀」（Contemplation），或日語中的「詠歎」。「哀」，是具有一般積極美學意識的心理學條件上的一種感情態度。

1 《大言海》：大槻文彥所編撰的日本國語詞典，全四冊，索引一冊。其前身為《言海》，收錄詞彙達八萬餘字，著重語源與出處說明。

ものあわれ

看見美麗盛開的櫻花，

覺得那很美麗，是知物之心。

理解櫻花之美，從而心生感動，

即「物之哀」。（《增補本居宣長全集》）

「思慮易遷，哀樂相變」

（《古今和歌集》〈真名序〉）

物哀，與現代美學所說的「移情作用」相當接近。

第三章

本居宣長的「物哀」學說

對「哀」感興趣的人，應該很熟悉本居宣長的相關學說。他在《源氏物語玉小櫛》或其他文章中關於哀的論述，經常被引用在其他書籍。為了更徹底釐清我個人對宣長學說的解釋及批判，我必須先依照原典去了解他的基本觀點。因此，在此我將不厭其煩地引述他的論點。

本居宣長在《源氏物語玉小櫛》的第一卷和第二卷，闡述了《源氏物語》全篇的主旨。眾所周知，他認為許多學者受到儒佛思想的影響，只看到《源氏物語》的勸善懲惡或是其他佛道訓戒，對此極為反對。他強調的是《源氏物語》作為文學作品的美的自律性，認為「物哀」才是貫穿該作最重要的創作宗旨和基本精神。對於「物哀」的概念，他做了非常詳細的解釋和說明。引述如下。

所謂「知物哀」。首先，「哀」（あはれ）就是對一切所見所聞所觸之事，在心的感受下發出的感歎，相當於今日俗語的「啊」（あ）、或「唉呀」（はれ）。例如，看到花和月，我們忍不住說出：「啊！多麼美的花呀」、「唉呀！多麼好的月亮」。所謂「哀」，就是「啊」、「唉呀」也是哀⋯⋯在古代和歌中，很多句子都會用到「哀」的感嘆。「一棵松樹呀」、「唉呀，那隻鳥」、「唉，那從前存在的」等等，直接將自己心中那股「啊」、「哎呀」的感動表達出來，便是「哀」的根本⋯⋯

而動詞用法的「感歎」（あはれぶ）也出自對某事感受到了「啊」、「唉呀」的心情。在《古今和歌集》的〈假名序〉中曾經出現「歎雲霞」（霞をあはれび）等用法。到了後世，這種感歎的感情被寫成漢字的

51　ものあわれ

「哀」，讓人以為它只有表達「悲哀」。但實際上，哀不僅限於悲哀，「啊」、「唉呀」也可以用來傳達開心、有趣、快樂等感動。因此，「唉呀真是可笑」、「唉呀真是高興」等表現，便是在可笑或開心的事物中感受到了「哀」。

雖然，哀裡也有可笑或高興，但在種種人情之中，有趣或愉快的感受往往並不深刻，人們對於悲哀、憂傷或思戀等感情，卻不由得覺得刻骨銘心，於是，我們便將這種刻骨銘心特別稱作「哀」。人們一般把「哀」理解為悲哀，也是出於這種心情……字典當中，「感」者「動」也」。只要心有所動，無論是好事或惡事，心動下產生了「啊」、「唉呀」的感受，「哀」便是最適合表達此感受的詞彙……又有所謂「物哀」，也是同樣的道理。所謂「物」，指說的話、講述的故事，也有拜

訪、觀賞、忌諱的對象等涵義，是指涉對象範圍廣泛的時候會使用的詞。人無論何事，遇到有所感動的事，要用有所感動的心去感受，這就是知物哀。遇到感動的事心卻無所動、無所感，就是不知物哀，是無心之人。（《增補本居宣長全集》第七卷）

上述引文中，有許多地方值得注意，我們之後會再詳細討論。在這裡首先要注意的是，引文最後對「物哀」一詞的解釋。本居宣長說：「遇到有所感動的事情，要用有所感動的心去感受。」這一點也許許多人不會特別留意，但是從美學的立場上來看卻是值得注意的一句話。

若將這句話與以下本居宣長的其他論述對照來看，會更加清楚它的涵義。本居宣長在《石上私淑言》一書中闡述到和歌的本質，書的上卷裡對於「什麼是知物哀」做了以下回答。

《古今和歌集》的〈假名序〉中提到：「和歌以心為種，長成千萬言語之葉。」心，是理解事物的哀的心。序中接連提到：「人生在世，諸事繁雜，心有所思，眼有所見，耳有所聞，必有所言。」所謂的「心有所思」，也是「知物哀」的心……同樣在《古今和歌集》以漢文撰寫的〈真名序〉提到「思慮易遷，哀樂相變」，說的也是「知物哀」……世間一切萬物皆有情……人類的生活遠比禽獸複雜，接觸的事物更多，要思考的事物也更多。所以人不能沒有歌。若問為什麼人的思想會複雜深刻，答案就是知物哀。有作為，有所經歷，就會動情。情有所動，或歡樂或悲哀，或氣惱或喜悅，或愉快或恐懼，或愛或恨，或喜或憎，人有各種感受，因為知物哀。知而後動，比如遇到開心的事物感到開心，是因為識別了開心的事物之心，所以開心……心無所寄，便不能不了解這個本質，我們的內心就沒有高興或悲哀。心無所寄，便不能

詠歌……對事物的理解也有深淺之別，禽獸的理解淺薄，與人相比近乎不辨，而人優於眾生，能知事之心，能知物哀。人也有深淺之異，有人深切識物哀，也有人完全不懂物哀，差別之大，通常又以不知物哀的人居多。當然，並非絕對不知，只有深淺之別。（《增補本居宣長全集》第六卷）

我在談到《源氏物語玉小櫛》時請讀者注意「感動的心」，引述的《石上私淑言》中也出現了「知物之心」，由此可知本居宣長相當強調這一點。

在比《源氏物語玉小櫛》更早完成的《紫文要領》中，宣長也提到了相同的觀點，說明了「物哀」的概念。其中的根本思想並沒有改變，

只是將「知物的心」與「知物的哀」更緊密結合，更強調其中知性面、客觀面的因素，我想這一點值得我們特別留意。在《源氏物語玉小櫛》和《石上私淑言》中我請讀者留意的問題點，本居宣長在《紫文要領》中清楚呈現出其思想原型，我們可以更加理解它的真正涵義。

這也是為什麼我在第一章中要強調物哀的美學面。例如宣長在書中寫道：「對無益的器物，也要看到它認真成就的一面，這就是知物之心，是知物哀的一種。任何事物都是如此。遇到可笑之事、壞事，能看出其不好之處，就是知物之心，就是知物哀。」又說：「知物之心就是知物哀。生活在俗世能熟知世間事、能良好應對各種事情，這樣的人就像是有一顆訓練有成的心。」還說：「男人愛戀女人，是知物之心、知物哀。無論何事，能從中看出美好，就是知物哀。能好好觀察男人的女人心，當然也是知物哀。古典小說中有許多類似

的描述……」（《增補本居宣長全集》第十卷）

《紫文要領》中所探討的「物哀」概念，是將「知物之心」與「知物哀」結合，非常接近現代美學中所謂「直觀」與「感動」的相互調和，是美學意識中的一般概念。我們可以從下文中更了解這一點。

長達五十四卷的《源氏物語》一言以蔽之即為「知物哀」。所謂「物哀」的真意，說得更詳盡點，就是對世間萬事萬物形形色色，不論目之所及耳之所聞，抑或身之所觸，皆用心體會，用心判別，知「事之心」，知「物之心」，知「物哀」也。判別的是物之心、事之心，從中感受的是「物之哀」。例如，看見美麗盛開的櫻花，覺得那很美麗，是知物之心。理解櫻花之美，從而心生感動，即「物之哀」。（《增補

透過這些冗長的說明，應該更充分理解箇中之意了。當然，其中所用的「判別」一詞，字義有些曖昧，不如「直觀」和「辨知」等詞彙有明確區別，但這點我們無法苛求。

《紫文要領》除了上文，對於物哀還有相當詳細但也稍嫌冗長的說明，其中的觀點與現代美學所說的「移情作用」相當接近，這點不容忽視。比如下文：

見聞他人的不幸或感傷，體會他人的悲傷，是因為知道其悲傷所在，也就是能判別事之心。理解他人的悲傷心情，而自己在心中感受

《本居宣長全集》第十卷）

那份悲傷，是物哀。當明白他人為何悲傷，即使想抹去心中傷感，還是忍不住悲傷之情，不自主地產生共鳴，這是人情……

這裡談的是「根本性的移情作用」，而宣長同時進一步提到了「象徵性的移情作用」。

《源氏物語》〈桐壺〉卷中描寫到「蟲聲唧唧，催人下淚」……這是面對不同時節的景物的知物哀。隨著當時心情不同，對同一種景物的感受也有所不同……如果沒有一顆能觀察或傾聽景物的心，便沒有所謂悲傷或有趣，這不是因人而異，而是因心而異。（《增補本居宣長全集》第十卷）

人比禽獸的思想深刻，是因為人知物之哀。

「知物哀」的情感體驗中，知性、直觀的參與是極重要的條件。

「對於對象物的真誠愛情、同情的態度裡抱持的嚴肅性是哀的根基。哀的心理存在於純粹、善良、嚴肅的感情中。」

（岡崎義惠《日本文藝學》）

第四章

感情的「深刻」

對於本居宣長的物哀論，現代日本文學家中有人做出批評。他們認為，宣長將悲哀面向的情感視為「哀」的最大特色，這固然顯示他敏銳的洞察力，但如此一來就必須承認「哀」的一般用法存在這項特色。具體地說，宣長認為「人們對愉快或有趣之事的感觸並不深刻」，但也有對愉快或有趣事物有深刻感受的時刻，而哀只存在其中。宣長是將「深刻感觸」這一點視為「哀」的意義所在。他似乎只從這一層意義來論述「物哀」的價值。（岡崎義惠《日本文藝學》〈哀的探討〉）

再回頭看他在《源氏物語玉小櫛》中的論述，宣長似乎將深刻感動視為「哀」的必要條件。不過，所謂深刻感動的「深」又是什麼意思呢？根據岡崎氏的說法，「所謂深刻感動，是詠歎的情緒狀態，無論任何情況下都帶有哀愁情調，是反省感情的姿態，而這並不會發生在

極端歡樂或激動憤怒的狀況下」。但是，為什麼伴隨深刻感動而來的一定是哀愁？——感情反省後的姿態為何一定是哀愁之情？對於這些問題點，我並不認為宣長提出了清楚的說明。

感情上的所謂「深刻」（Tiefe）是極為模糊的多義概念，可以有多種解釋。（在美學方面，利普斯和蓋格爾對此概念有獨到的見解。）我們先省略此概念的一般論，只考量最必要的部分。我認為，當我們分析宣長的學說，對「深刻」一詞必須分成兩個層面來思考。第一，感情是一種純粹的自我體驗，具有足以動搖自我的強度；第二，在這樣的體驗中，自我會沉潛在它的動因中，作安靜的諦觀、反省，也就是一種內向發展的深度。前者主要是感情本身的強度和深度，後者主要是指自我藉由感情體驗產生的心理狀態或態度深入了整體。正因為是

整體性的，那就不僅是感情本身，其中還加強了知性的反省涵義的深度。當然，我們必須承認，在實際發生的多數感情體驗中，特別是在「物哀」的感情體驗中，「知」與「情」兩方向是相互緊密結合的。不過，就理論上說，可能也必須認清所謂的「深刻」側重在哪一方面。（這樣的區別當然必須同時考量感情過程中的時間緩急，但這點暫且不談。）

宣長在《源氏物語玉小櫛》中說：「感者，動也，指的是心的動作。」在《石上私淑言》中說：「感於事，動於情，無法平靜。」又指出「哀」的語源是「啊」（あ）與「哇」（はれ）等表達感慨、感動的感嘆詞，主要用來描述強烈並深刻打動自我的感情。在這層意義上，不論感情內容如何（不論是覺得高興還是有趣），只要發展成感動的形

態，都可以說是「哀」。也就是說，宣長主要立足於「哀」的語源學，來說明該詞的一般涵義也適用於所有感情。但是如果考量到「感情」與「激情」的差別，這裡所指的感動的「動」，只是一種自我的被動狀態，與憎恨、嫉妒、忿怒這類以本能發動的「動」並不相同。也因此，本居宣長才會將《源氏物語》中弘徽殿女御那樣嫉妒心強烈的女人列為不知物哀的類別。同樣地，就某種意義而言，像僧侶那般厭世、想脫離現實世界，以宗教面的感情（情操）為生命的人，同樣也是不知物哀者。

「我們對於愉快或有趣事物的感觸並不深刻，對悲哀、憂傷、思戀的感受，卻不由得刻骨銘心。」宣長在《源氏物語玉小櫛》裡寫下的這句話值得我們注意。如果能理解這句話，就能深入他的思想。我們

必須將宣長這裡的「深刻」感觸，與他在前半部所說的稍微分開解釋。

不論是高興或有趣的事情，如果感情的強度發展成感動的形式，就可能具有「深度」，就可以用「哀」來表達那種感動。當然，假如只對宣長的這些論述加以表面上的解釋，那也不妨可以說，他所說的感情深度的定義前後是一致的，他只是考慮到了感情的程度和頻繁度的不同。也就是說，即使是高興的情感，有時也能達到「哀」的感動程度，當然這樣的情況一般是罕見的；反之，悲哀或思戀的情感「卻相當刻骨銘心」。如果把宣長的學說，參照他在其他著作中對「哀」的說明，或許會像我前文所說，以為哀只是感情程度上的差異，但事實上哀當中可能潛入了感情深度的其他涵義。所謂其他涵義，就是上文中所區分的第二種涵義，也就是感情體驗中所伴隨的知性直觀、諦觀的深度。以下我將做進一步的解釋。

宣長在《源氏物語玉小櫛》中，先從語源上說明「哀」代表一般性的感動，他指出：「在覺得可笑或高興的時候，也常說『啊哇（あはれ）』……」接著又提到，人在悲哀的時候、憂傷的時候、思戀的時候，一切不如意的時候，感受會特別深。這就把「哀」從一般性引到較為特殊的狹義意義上了。但我認為，他所說的，不僅僅是哀在同一個概念的廣義和狹義，而是將哀這個概念從「心理學」上的涵義發展到「美學」上了。

想來，因為《源氏物語玉小櫛》是對《源氏物語》的注解，他所說的狹義的「哀」，自然只考量《源氏物語》裡的特殊的「精神」或「感情」。為此，宣長順理成章地把「哀」在語源上一般性的心理層面上的意義轉到特殊性的文學層面、美學層面的意義，這裡刻意談它的狹義，是

為了方便比較。接著，他舉出了與高興、有趣對立的情感如悲哀、思戀等。不過，思戀之類的情感結構複雜，在這種情況下的「深刻」，已經不僅僅是指感情本身的強度了。

當然，不被滿足的戀情苦惱，往往容易達到讓人陷入病態的強度，但其感情內容相當複雜，與其他單純的感情相比，震撼自我的意旨不同。與一般的高興或覺得有趣等積極的日常情感相比，悲哀或憂傷等消極的情感，不僅有強度之別，形成這種體驗的動機或根據往往深潛我們的內心，也容易造成形而上的諦觀傾向。

總之，上文中第二種情況的情感體驗容易產生深度，我們恐怕必須承認這是大眾普遍具有的心理層面的事實吧。不過，要說明這種事實

是在什麼情況、以何種原因形成，則必須結合世界觀、人生觀，做哲學面的闡述。即便有人對這個事實的普遍性抱持懷疑，但在直接或間接的佛教世界觀影響下，讓此精神生長的民族與時代，至少是應該肯定它的。

以上對《源氏物語玉小櫛》的評述，以及下文對《石上私淑言》相關論述的分析，可以更強化我的論點。宣長說人比禽獸的思想深刻，是因為人知物之哀。而在「知物哀」的情感體驗中，知性、直觀的參與是極重要的條件，也就是說，「判別事之心」是最重要的，而其中也有「深淺之別」。可見宣長所說的感受的深刻或感情的深刻，指的是哀原本的意義。在平安朝物語文學中所出現的哀，它的深刻是隨著沉潛的觀照和諦觀，擴展到整體自我的一種感情體驗。這種體驗的結

構，是「直觀」與「感動」在自我的深處相即參透，這一點正可說是一般的美學意識的本質條件。

本居宣長在《紫文要領》更明確地說明了「哀」。他談到人在鑑賞器物製作的巧拙，其實就是知物之心、知物之哀的一種表現，可以說是藝術鑑賞的核心。他還指出，看到絢爛開放的櫻花時，享受並玩賞它的美的意識便是「知物哀」。我們讀到這句話時已經能夠看出，他已經暗示了「哀」融合了所謂的「知物之心」（直觀）與「知物之哀」（感動），將發展成純粹的美學意識。而這意味著什麼？「哀」作為美學意識的一種，絕不能以感情本位的、片面的主觀主義的角度來說明。

宣長借由知物之心、知物之哀，談到哀在感情體驗中的「直觀」及

「靜觀」，與日本一些文學研究家所說的「感情本身的凝視」，是完全不同的兩種東西。前者與客觀的事物與現象有關，也就是與意向性的情感體驗有關；而後者則在反省主觀感情，自我諦觀自我的感情。在我看來，宣長的「哀」的學說，總體上是將語言學、心理學、美學的立場結合在一起，只有在《紫文要領》中談到「知事之心」的時候，才稍微強調它的客觀面。在思考「哀」的美感時，儘管含有朝向更深刻的美學思想發展的可能，但總體上來看，他的論點還是停在近似「移情說」的心理美學範圍。

現代日本研究家在檢討、解釋或訂正宣長的學說時，似乎也沒有將它朝美學方面引申的企圖，大多滿足於狹窄的心理學的主觀主義美學上。這樣的研究，有一個難以克服的問題，就是如何說明「哀」的美

的價值。例如有人認為：「對於對象物的真誠愛情、同情的態度裡抱持的嚴肅性」是「哀」的根基；又說：「哀的心理存在於純粹、善良、嚴肅的感情中。」（岡崎義惠《日本文藝學》）

在這種解釋中，「哀」的美感的價值依據，一下子從心理學跳到了倫理學的價值判斷。這種主觀主義的解釋或許是必然的，不過，這裡所謂的「嚴肅」真的能夠適當地說明「哀」的美感嗎？即便確認了「哀」中包含嚴肅的心理狀態，卻無法充分解釋「哀」的美感的特殊性。

如字典的解釋，「哀」中並存賞、優等積極面的涵義，以及哀、憐等消極面的涵義。要試著說明所有吻合這兩種表面明顯相反的感情，會產生種種困難。單從字義上看，這個詞既然表達的是一種感歎，它

便可以表示各種感情內容，包括相反的感情。「哀」作為一種美的概念，在新的美感定義的層面上，已經是一種統合的關係。它字義多樣，在深處往往又包含相反的感情，其中還同時存在純粹的愛情、嚴肅的同情等。我試著要統一說明，似乎是徒勞之舉。

「……對應有所感的事物，皆以有所感的心來感受，這種感動就是『知物哀』。」——本居宣長

我們所尋求的美學範疇下的「哀」的本質，就是超越狹義心理哀感的「物哀」體驗，將它的美學感動及直觀擴大成為一種世界觀，或者說變形為一種「世界苦」（Weltschmerz）的哀的感情體驗。

第五章

心理意義到
美學意義的哀

以上，我們分析了「哀」在美學範疇裡的基本概念，並提出了兩個問題：一是「哀」這個概念的一般心理意義與特殊美感間的關係；一是「哀」這個概念的廣義情感意義，與今日直接的語感訴求，也就是悲哀、憐憫等的關係。這兩個問題在邏輯上未必一致，宣長的論述也是如此。但在處理古典文學的美感上，「哀」兩種不同的涵義自然會合流。為了方便起見，我也將這兩個問題合在一起探討。也就是說，我們要研究「哀」如何從一般的心理意義，在怎樣的邏輯關係下，發展成特殊的美學意義，這只能以我們的美感的情感體驗中最直接的反省為基礎來研究。立足於今日我們在語言意義的體驗，以狹義但也最直接的「哀」、「憐」為出發點，來探討「哀」以怎樣的方向、怎樣的路徑，發展出特殊的內涵。

我想先對宣長所說的「深刻的感動」提出我的見解。我注意到宣長所說的「深刻」有兩種意義。宣長一方面從語源上指出了「感情本身的深刻」即為感動，另一方面又說明在「不如人意」的哀當中，它的深刻也包含直觀、諦觀等知性的客觀面。把這兩種涵義合在一起看，宣長所說的哀的概念融合了「直觀」與「感動」的美學意識，可謂一種觀照態度中的感動。

借用蓋格爾美學中的觀點（請參見蓋格爾《美學享受現象學》和拙著《現象學派的美學》，《源氏物語》中弘徽殿女御的嫉妒心，就是缺少所謂不關切（uninteressiert）的觀照態度，而那些想要擺脫一切世俗煩惱的僧侶的宗教感情，又過於無動於衷（interesselos），不適於「享受」，也就是缺乏造成「感動」的契機，因而沒有「哀」。

總地看來，在這層意義上，宣長對於哀在心理學、美學上的本質有正確認識，其卓越見解值得敬佩。不過，從現代美學的立場上看，觀照態度中的感動，或是直觀與感動的融合，這固然是成為美學的哀的必要條件，但還不夠充分。在此之外，哀還需要具備怎樣的條件呢？

為了解答這個問題，我們首先要整理「哀」概念如何從心理面發展到美感面。今天人們看到「哀」一詞，最直接感受到的就是悲哀、傷心、可憐這方面的特定感情。我們姑且將其稱為哀的特殊心理意義。但這不過是表示某種特殊感情的名稱，僅僅如此，與美的涵義並還沒有任何直接關係。在此基礎上，我們再將其感情的內容從哀的意義延伸擴大到一般的「感動」或「感」。如此一來，也才能將宣長所說，把「可悲的事情」、「憂傷的事情」、「高興的事情」或「有趣的事情」以及

其他任何感情，都歸屬到哀的範疇。在此，我們不妨稱之為哀的一般心理意義。由此更加以延伸，進入第三個層次（當然實際上很難明確區分所謂三個層次），那就是由上述表達的感動，更進一步地去理解「事之心」和「物之心」，加上有直觀機會，讓意識與靜觀態度同步，踏出了「哀」在美感感情的第一步。我認為雖然這與「哀」的一般心理意義相去不遠，但在做了這樣的區分後，我們姑且可以把這稱為「哀」的一般美感意義。或者更準確地說，是一般心理上的美感意義。

那麼，如何才能將上述「哀」的各種意義提升到特殊美感意義的層面呢？為了更深入美學面的探討，我們要先釐清幾個問題。宣長對哀的掌握，與美學上掌握哀的角度不同，因此當然會造成兩者之間對有關「哀」的美感定義的觀點有所不同。宣長所說的「物哀」的「物」

指的是什麼？假如我們先不深究這個問題，只按宣長的解釋（見上文《源氏物語玉小櫛》第二卷）來理解的話，那麼這個「物」的範圍並不限定於某種對象，所謂「物」只是能夠喚起「哀」體驗的一般事物，在形式上雖然使用「物哀」，但其內容實際上就是「可哀之事物之哀（あはれなる物のあはれ）」。宣長所說的「……對應有所感的事物，皆以有所感的心來感受，這種感動就是『知物哀』」。這句話明確表達了上述的意思。在這裡，「物」是一般概念，其具體內容不如說是由「哀」來規定的。如果情況相反，也就是說在「物哀」中，「物」具有優先性和決定性的話，那麼這個「物」就是哲學上的一般物體或存在，具有了更廣大的意義。所謂「物哀」成了對象被規定的某種體驗，這麼一來便有可能再衍生出其他新的課題。然而我認為宣長的思想中幾乎不存在這樣的問題。

那麼，要透過怎樣的途徑「哀」才能超越上述第一、第二層面，而尋求物哀特殊的美感意義呢？我認為，要理解「哀」概念中的特殊涵義的發展，必要先掌握以下的關係，即是把第一個階段的特殊心理學涵義中的悲哀傷心等感情方向，擴充到第二階段的一般心理學涵義或第三階段的一般美學涵義上的「感動」，朝特殊方向規定二者的關係。

具體而言，表達了特殊感情內容的「哀」當中，先排除或者超越其特殊的心理學上的涵義，轉而進入第二階段的一般心理學（一般感動），或者第三階段，也是宣長所提倡的一般的美的感動，當它進入第四階段，往一種新的、形而上學（世界觀）上被特殊化的哀的感情方向輪迴，在這個新的契機下，「哀」的概念產生了一種特殊的美的意義。因而，我們所尋求的美學範疇下的「哀」的本質，就是超越狹義心理哀感的「物哀」體驗，將它的美學感動及直觀，沉潛並滲透到

一般事物存在的形而上學的根基中，並擴大成為一種世界觀，或者說變形為一種「世界苦」（Weltschmerz）的哀的感情體驗。

在我看來，以我們的美學體驗來探討這種特殊的哀感時，「自然感覺的美學因素」（不妨先理解為「自然美」）是主要基礎和依據。日常生活中的「物哀」體驗，會增加美感體驗的沉潛深度、擴大諦視範圍，也就是從包羅萬象的「存在」之中汲取源源不斷的哀感。這一點與神秘主義的特殊體驗相同，通常來自人類對生活背後的大自然的靜觀姿態。這除了佛教思想的影響之外，從平安朝時代日本人的生活方式和時代精神也可以找到充分的依據。實際上，如果去看出現在王朝時代的物語，「哀」作為美感體驗，形成種種不同的面貌。以下將針對這個問題略談一二。

我們若讓「哀」所體驗的「態度（Einstellung）」，再次與喚起「哀」、「傷」、「憐」等特殊感情，與特殊對象或情景產生關聯，那麼我們會明白，這已經不是我們最初體驗的那個「哀」，而是在面對應該感到悲哀、同情、感傷的對象時，所產生的一種美的快感與滿足。

平安朝文學中的「哀」，在根柢的精神方向與世界觀的傾向上，與西洋的唯美主義一脈相通。

從「哀」到「美」的快樂與滿足

我們已經知道，感知「物哀」時所產生的直觀與感動，在某種意義上類似「世界苦」，是陷入特殊的美的哀感體驗，我們的內心深處，隨時隨地會因為現實世界的一切事象而喚起「物哀」，它是一種沉潛於內心幽暗深層的東西。具體的「物哀」的內容，即便是高興、有趣或可賀、優異之事，在其積極面生活感情的深處，也常隱含著深層的生命體驗。物哀的背景感情的原有情調中，必定帶有哀感，與在前景浮動搖曳的「高興」或「趣味」等積極層面的情感色調混合，從而表現出一種不應該用概念來說明的，微妙的情趣和氛圍。在平安朝時代，「哀」作為一種美的感情，在表面華麗的貴族的生活感情中，背後都有著這樣的特殊結構和底色。

以上談到了美感中的「哀」的形成依據，但就具體的美感意識而言，

無論在任何情況，主觀和客觀是融合為一的，或者說「藝術感的因素」與「自然感的因素」是融合為一的。我在上文曾指出，宣長所說的「物哀」，討論的是一般心理學意義或一般美的意義中的「哀」，再論述其發展為一個美感概念的過程。在探討美學意識的主觀態度時，也必須考慮到對照這個特殊的發展，或是考量兩者並行的關係。

在此我們若是再次嘗試完全站在主觀立場上，讓作為一般美感定義的「哀」所體驗的「態度（Einstellung）」，再次與喚起「哀」、「傷」、「憐」等特殊感情那般，與特殊對象或情景產生關聯，那麼我們會明白，雖然情感的對象是相同的，但實際上我們的體驗已經不可能再回到作為特殊心理意義的「哀」的概念上。也就是說，這已經不是我們最初體驗的那個「哀」，而是在面對應該感到悲哀、同情、感傷的對

象時，所產生的一種美的感官與滿足，至少這種感情會占優勢，因為這是一種特殊的體驗，是意識的一種特殊活動。這一點，本質上屬於我們上文所說的第三階段的「哀」，只是具體性格稍有不同。正如西洋美學中把「悲壯」、「悲愴」也視為一種特異的美的滿足與快感來看，這是由於對象、事態的特殊性所造成的特殊複雜的美的體驗。

當然，在平安朝時代的文學中，有很多「哀」的用例是用來解釋美的，但不如說這個概念都在強調主觀的心理。例如，足以激起我們同情的、幼小的、纖弱的，或者在相同概念下，外觀上足以引發哀憐感的東西，我們在某種意義上會把它們視為一種美的對象，一種能夠給予我們特殊的快感、美的感動的對象，在這種情況下，往往會使用「哀」來表達（在接近 das Niedliched 的美的情況下）。

在這種情況中，對象不僅是自然美，也有不少是人類在生活中所創造出的，但後者也多含有「趣味」、「優」、「豔」等元素，這些因素往往是相互混雜而產生。又如，宣長所說的「悲哀之事」、「憂傷之事」與上述的情況也很吻合，假設宣長所說的「深刻的感動」是一種必然的美的滿足，那麼我們就可以理解，宣長的「哀」的學說不單是一般美學意義，而是《源氏物語》等作品中的一種特有的美的情感的「哀」，亦即一種特殊美感意義。而從這個角度來看，宣長的觀點在美學上的論述還不夠充分。

在我看來，美感意義上的「哀」要超越心理意義上的「哀」的限制，有兩個途徑。第一，將狹義的心理上的「哀」擴大、深化，形成形而上學，從「物哀」的一般感動中去產生美感範疇的「哀」的特殊價值。

第二，對於引發純主觀的、狹義的哀感或憐憫的對象與事物，也應該藉由意識的建構，來克服超越其中消極面的特殊情感，進而感到一種特殊的美的滿足感。實際上，這兩個途徑經常合而為一，從而產生平安朝特有的「哀」的美感體驗的特殊結構。從純理論分析的角度來說，我還是傾向於將前者視為它的本質途徑。這是因為美感範疇的「哀」，其最終價值畢竟不能以滿足和快感來說明。

在上述兩種途徑中，後者是有界限的。如果心理學意義上的「哀」的對象過於強烈，那麼就容易強化我們的消極情感，比如悲慘、哀痛等，對於大部分人來說，要從其中產生美的體驗相當困難。在這樣的情況下，假如不是如西洋近代文藝史上的波德萊爾、王爾德等人的唯美主義或惡魔主義那樣的特殊立場，要真正貫徹這種理論相當困難。

當然，就某種意義上來說，平安朝文學中的「哀」的根柢裡，在精神方向與世界觀的傾向上，與西洋的唯美主義似乎一脈相通。我們在後文再繼續談這個問題。

「我發現了美的定義，
其中要含有一些熱情、
一種哀愁，
還有一種可推測的漠然。」——波德萊爾

「我們最甜美的歌唱，
述說的是那些最悲傷的思想。」——雪萊

如果說悲哀帶有美的性質，
那麼從心理學上來看，
它就不是一種單純的不快感，
而在某種意義上必然包含快感成分。

悲哀與美的關係

接下來我將進一步補充說明，換一個角度來詳談「哀」的特殊情感，也就是特殊感情體驗的「哀」、「傷」、「憐」與「美」的本質的內在關係。

試想，人的悲哀、傷心等特殊情感體驗，與「美」之間難道沒有特別密切的關係嗎？如果兩者有關係，那麼又該如何說明解釋呢？我們首先會想到，浪漫主義詩人經常謳歌美與哀愁之間的特殊關係。濟慈有一首題為《憂鬱頌》的詩，吟詠的就是哀愁與美的深刻關聯。雪萊著名的《致雲雀》寫道：「我們最甜美的歌唱，述說的是那些最悲傷的思想。」愛德格‧愛倫坡說：「哀愁是所有詩的情調中最正統的要素。」波德萊爾也說：「我發現了美的定義，其中要含有一些熱情、一種哀愁，還有一種可推測的漠然。」接著又說：「我並非主張喜悅與美一定不協調，但是我要說，喜悅不過是美最平凡的裝飾品，而憂

愁才是美最優秀的伴侶。我無法想像，在任何類型的美當中，不包含某種程度的不幸。（難道我的腦袋是被施了魔法的鏡子嗎？）」接下來，他得出一個結論，男性美的最完美類型，是正如彌爾頓所刻畫的撒旦那樣的人。

即便上述詩人的言詞中有些誇張和偏見，但如果我們將生活感情上的積極面的喜悅體驗與消極面的悲哀體驗比較，後者無疑帶有更多的美的色彩。持有這種看法的人絕不在少數，或者至少也有人認為在悲哀的感情內容中包含了他們本身所寄託的一種特殊的美。

首先第一個條件，如果說悲哀帶有美的性質，那麼從心理學上來看，它就不是一種單純的不快感，而在某種意義上必然包含快

感成分。法國著名心理學家立波特在《情感心理學》一書中論及有關「快樂之痛（Plaisir de la douleur）」，並闡述了「美的憂愁」。他認為悲哀包含某種特殊快感，可以稱為「苦中之樂（plaisir dans la douleur）」，或「憾事之樂（luxury of pity）」，或「快感源於自己的痛苦（Lust am eigenen Schmerz）」等。很多人都注意到這種心理現象，並意識到它在近代人美感意識中的重要性。如「悲哀的快感」這一心理事實，無疑是將「哀」的特殊情感表現轉換成美感體驗的一種媒介條件。從另一方面來說，也可以想成這種特殊情感表現轉化的「快感」即為「美」。但我們不能僅止於指出這一事實，還要更進一步追究其特殊「快感」的由來。

我認為「哀」的情感表達轉化為美感體驗的第二個條件就是<u>客觀性</u>。

客觀性這個詞在某些情況下可能不是很恰當，我的意思是，在意識上，把悲哀、憂愁等消極情感體驗，拿來與相反的喜悅、歡樂等積極情感體驗相比，我們對於其中客觀性的動因，還是能更強烈且直接地感受到。我指的就是這種根本性的事實。

這一點或許與人類的人生觀與世界觀有關，但單純從理論上而言，這種說法是可以成立的。當然，無論是喜悅還是悲哀，在氣氛情趣上，若客觀化或稀薄化，或者相反地，由一種直接、剎那的強烈感動，即臨場感（Drin-Stehen im Gefühl）的心理狀態來思考的話，兩者之間並沒有區別。喜悅之情存在潛意識中，它在生命活動的積極方向上，是必然伴隨的感情。我們的意識在平常狀態下，可以說對於這種感情呈現一種麻痺狀態。

這樣看來，在人類生命的根柢存在著積極性的生活情感，而我們日常生活中種種喜悅或悲哀的情感體驗，根本上是以一種無意識的積極性的生活情感為基準，時而適應，時而昂揚，時而反撥，時而損害，由此才初次意識到某種特殊感情的存在。當然，純粹精神性的歡喜和憂愁並不是由這樣單純的充滿活力（vital）的關係來衡量的，但我們在這裡所說的只是人類一般感情生活中的基本關係。

從這個角度來看，像喜悅這樣的積極情感的體驗，假如不是處於某種特殊狀況，在我們的意識中並不會呈現一個清楚輪廓。因而，我們很容易感到，這種感情動因的客觀事態，在這個現實世界中似乎不是那麼多。相反地，悲哀愁苦等消極性的情感體驗，對於依靠持續的意識而活的人類而言，較容易敏銳地感受到，造成這些消極情感似乎在

世界上無所不在。打一個粗略的比喻，就像我們坐上火車，我們會很容易明顯地（誇張地）認知到與火車持相反方向移動的物體。相反地，如果往同一個方向移動，只有比火車速度更快的東西，我們才會明顯地認知。當然，我們不能以這樣單純的主張，來說明哲學上厭世主義式人生觀的形成依據。積極性情感往往會從我們的主觀狀態中游離，相反地，我們可以說消極性情感的動因經常被客觀地附加在我們生命裡。

眾所周知，日語中「哀」可以「物哀」的方式來表達，就如本居宣長所說，它概括《源氏物語》的主題感情乃至一般和歌內容。雖然對「物哀」中的「物」的解釋各有不同，但「哀」常被表述為「物哀」。這種詞語搭配方式在其他詞語中也經常可見，比如「悲哀（ものかなし

き）、「憂心（ものうき）」、「寂寥（ものさびしき）」、「殺風景（ものすさまじき）」、「有趣（ものおもしろき）」等等。這裡所用的「物（もの）」似乎沒有涵義，但是如果我們仔細考察這些用例，就會發現「物」並不是毫無意義的添加詞，它的作用是將某種主觀、直接的感情，間接投射到外物，也就是表達一種氣氛情趣的客觀化。在我的觀察中，在表達感情的詞彙前面加上「物」並客觀化的用詞，大都在生活感情的消極性方面上。比方說，在日語中並沒有與「ものかなし き」反義的「ものうれしき」，或是與「ものうき」反義的「ものたのしき」，與「ものざびしき」反義的「ものにぎやか」這樣的詞彙也不存在。但是在形容詞前添加「もの」，除了表示主觀感情的詞彙，也見於表現感覺性質的詞彙。例如，「ものがたき（堅硬）」、「ものやわらか（柔軟）」、「ものしづか（沉靜）」、「ものさわがしき（喧鬧）」

等等。但是這些詞彙就主體生命而言，並無法區分它是積極性或消極性。因為「感覺」本來就是外在事物的一種屬性，並不是我們的問題所在。即便是一種積極的生活感情，例如「看起來高興（うれしげ）」、「看起來快樂（たのしげ）」、「看起來有趣（おもしろげ）」等，也能表示客觀化，但不用多說，這種客觀化是一種直接的感情表達，與「悲傷（ものかなしき）」或「哀愁（もののあはれ）」等詞不同。言語表達的形式經常無意識地表現出我們的體驗方法與形式，在日語這些詞彙中，似乎可以證實：如悲哀或憂愁等消極性的情感體驗，其中具有根本上的客觀性。

讓哀的哀感與美相互接近的第三個條件，是普遍性。可悲、憂傷的事情，對我們的體驗而言，存在一種特殊的客觀性，這一點上文已

經提過。這種體驗在我們的生命進程中幾乎是一種必然宿命般的、隨處會遭遇的事態。這並不是我們思考出來的結論，而是我們實際的體驗告訴我們的，悲劇性的體驗是世界上所有人都有的普遍體驗。老、病、死等根本性的痛苦，與人生相伴，是任何人都無法避免的命運。

無論從任何意義上，我們都可以說，人生的不如意以悲哀憂苦的形式無所不在，隨著成長我們隨時隨地都會體驗。假設我們對自己所遭遇的悲哀或憂苦看作是普遍的遭遇，緩和不快的感受，但即使這種達觀多少會減輕心靈的痛苦，並能從中得到某種慰藉，這畢竟仍是一種消極性的意識，要用來說明「苦中之樂」還有欠妥當。

第四個條件，就是在悲哀憂愁的「哀」的體驗中，「精神姿態」產生的深度（Tiefe）。在「哀」的體驗中，存在一種諦觀客觀性、普遍性

的心的態度，這種態度引導我們更進一步深入人類生活的經驗世界背後的形而上學的根柢。馬克斯・舍勒（Max Scheler）在解釋悲劇美的「融解」的原因時曾指出，悲劇性的哀傷的根源在於這個世界的「存在關聯」，因此悲劇性的價值否定，也就是所謂的困境（catastrophe）已經超越了個人意志。意識到這一點時，我們的心靈便得到了一種慰藉，這種形而上的傾向無疑是存在於我們內心的。以這種心態來觀察世界，就會感到人生與自然的深處，隱藏著巨大「虛無」的形而上的「深淵」（Abgrund），人類所有的悲哀、哀苦、喜悅、歡樂最終都會被吸入，不過漂浮在「生命」之流的泡沫而已。

從這個角度來看，從根本改革人類的生活方針，使人的精神心靈得以安定，屬於宗教的任務。悲哀憂愁的感情本身，無論如何都是一種

不快，但一旦包含這樣形而上的直覺，並深化爲情感體驗，最後意識會穿過悲哀、貫穿憂苦，接觸「存在」的深層實相，並由此得到類似快感的精神性滿足。所謂「悲哀的快感」，特別是接近於美的性質的快感，通常屬於這層意義上的一種「深度」感受的變形。與謝蕪村有一首俳諧吟詠道：「寂寥見喜悅，如秋日暮色。」所謂「寂寥」與「痛苦（douleur）」雖然不完全相同，但蕪村所感受到的「喜悅」與上述所說的體驗「深度」，確實有著密切的關聯。若完全無視由此產生的特殊快感及滿足感，看馮・西多（von Sydow）所說的「快感源於自己的痛苦（Lust am eigenen Schmerz）」，恐怕只會以爲是一種變態的心理現象了。

　ものあわれ

「美」（das Schöne），的本質的存在方式，具有所謂的「崩落性」或「脆弱性」。

脆弱性瞬間的「存在」之後是「滅亡」，人們對於精神世界中的「美」的脆弱性感受極為敏感，也因此必然會設法在自己的感情上採取一種超越性的「反諷」態度，這其中含有所謂「浪漫的反諷」的根源。

美的本質

以上，我們分析了如悲哀、憂愁的特殊感情的「哀」發展為一般「美與「哀」的感情相應的因素。現在，我們有必要換一個角度來考察美的本質中，與「哀」的感情相應的因素。簡言之，就是探討在悲哀的感情中，是否含有接近於美的分子？或是在美之中，是否包含了促發哀愁的存在。

但是這裡所要談的美的本質，至少必須在基本範疇內。否則，例如悲劇美（悲壯美）這一特殊範疇本質上明顯含有悲哀憂傷的成分，已是不言而喻。其次，在其他範疇，「崇高」（壯美）和「幽默」在其體驗中或某種程度上也含有哀愁、苦痛的情感，也無須多言。

基本範疇的「美」（das Schöne），正如貝克從存在哲學的觀點所說

的，其本質的存在方式，具有所謂的「崩落性」或「脆弱性」是美的本質屬性。在這裡我們不能忘記，我們所面對的問題不是這個美的概念上的「哀」，而是原本作為普通概念的「哀」，即「哀愁」的感情，與「美」之間的關聯。

在「美」的存在形態上所指的「崩落性」或「脆弱性」，與我們對事物形態的「易損」或一般所謂物質的容易毀壞是不同的。「美」的崩落性是我們所體驗的美的「存在形態」，其性質只不過是我們對事物的現象學反省上的一種反照。對於「美」本身所反應出的純粹的感情，無論在任種情況下都是帶有明朗、調和、快活調性的一種滿足感。它只要不被轉化為一種特殊的「範疇」，人們就不會直接思考其中的悲哀、憂愁、痛苦的成分。因此，雖然說我們必須思考美在存在本質上

的「欠缺果敢」，但我們不能直接下結論認為美的體驗的感情因素中，有因為欠缺果敢所產生的「哀」。

我們可以預想，伴隨著「美」的脆弱性形態，或者說其伴隨著緊接在脆弱性瞬間的「存在」之後產生的「滅亡」的那種特殊氣氛，人們對於精神世界中的「美」的脆弱性感受極為敏感，也因此必然會設法在自己的感情上採取一種超越性的「反諷」態度，這其中含有所謂「浪漫的反諷」的根源。大致上，浪漫主義者、唯美主義者對於「美」之所以特別執著、感動或敏感，因為他們對於此種類的哀愁有最深切的品味與認識。

我們可以說，上述涵義的哀愁出現在自然美（Naturschöne）的體

驗與反省中，會比在藝術美（Kunstschöne）中更多。當然，嚴格來說，現象學存在論所思考的崩落性與脆弱性，無論是在自然美的體驗還是在藝術品的體驗中，理論上是一樣的，我們必須承認那都是「美」的體驗的本質。但實際上，我們的日常意識，很難眞正區分所體驗的對象的「美」。一般說來，自然物的美，性質上是不穩定的、流動的，它還具有易動性、易滅性；就藝術品而言，它的性質是人賦予的，有鮮明的輪廓或界限，瞬間印象能永恆固定，這使得我們的美學態度極不穩定，容易受到那些進入意識的非美感要素的干擾。在這層意義上，正如古典主義的美學家反復強調的，藝術之美在於簡單抽取自然之美並永久保存。

對於自然美倍感親切的日本人，特別是在美感意識特別發達的平

安朝時代，會深切意識到伴隨著「美」的一種陰翳的哀愁氛圍。在那個時代，即使是普通的日本人，對於自然界的現象也能敏銳地感受到美，正如「飛花落葉」的形容，自然多帶有顯著的變化性、流動性。

總而言之，伴隨「美」的哀愁的成因，與「哀」的特殊感情的內在，在前述的契機下最後相互交流並融合，形成了帶有平安朝時代色彩的，特殊的美的範疇下的「哀」。

與其說平安朝當時的文學、音樂、舞蹈、繪畫、雕刻等藝術形式透過藝術家之手取得了偉大的發展成就，不如說各種藝術形式都滲透滋潤了當時貴族的日常生活，成了美化生活的手段。

第九章

物哀美學的歷史背景

平安朝時代的生活氛圍與文化發展

「哀」能夠成為一種特殊的美的範疇，主要是有什麼樣的歷史背景基礎呢？這是我將探討的問題。當然，如果「哀」被認可為一種美的範疇，那麼它就不能像藝術史上的那些極其特殊的樣式概念一樣，僅是某個民族國家或某個時代的特殊產物，而必須是能夠概括普遍的美的本質，至少要具備理論體系，並包含超越時間的正當性。

「哀」這一特殊衍生出的美的範疇，與日本人固有的美學意識的方向緊密結合，特別是與平安時代的精神發展史有密切關聯。從這個角度出發，我們有必要探討與「哀」的形成有關的歷史文化背景，但目的並非在歷史文化本身，而是協助我們理解「哀」的本質。因此我們沒有必要細究或敘述平安朝的時代樣貌、文化樣式或其精神歷史，而是將最能體現「哀」的美的特殊面相，以那個時代的文學，即所謂的

「物語文學」為材料，來把握當時人民的生活氛圍和自然感情的特性，並與「哀」連結。

首先，我們回顧那段歷史時會發現，一直到中世紀武士文化興起為止，平安朝在政治上並沒有出現太令國民興奮的大事件或大戰亂。當時各種制度趨於完備，經濟生活無虞的上層階級以藤原氏的榮華為中心，掌握了歷史發展，帶出了燦爛成熟的貴族文化時代。這中間當然偶爾有類似動亂的事件，宮廷內有小小的陰謀內亂，但在總體上還是極為安泰和平。達官貴人在櫻花樹下春遊度日，表面一派悠哉祥和。

然而，這種生活暇餘和文化發展，實際上僅限於一部分的貴族特權階級，可以說是社會結構上的畸形現象。同樣地，從人的內在發展來看，也存在不完整的現象，文化發展主要偏向於社會生活的形式，也

就是儀式、儀禮方面，以及感覺和情緒的生活方向，再加上佛教思想的影響，整個文化的基調帶有女性化、老人化的性格，是無法遮掩的事實。記錄了當時生活的物語與曆書，所記載的生活內容大多是冠婚喪祭[1]之類的儀式，除此之外就是遊戲、戀愛和觀賞自然之類，這種單純和單調性，著實令人驚訝。

這些文學作品的作者大多是女性，她們主要描寫的這樣的世界。而我猜想，在當時的社會裡，人們的公私生活很少能夠超出這些範圍。神道儀式、佛教法事本來是宗教儀禮，當時這些宗教儀式不僅與人生中的冠、婚、喪、祭密切結合，而且從內涵來看極其嚴肅認真。從當時的物語可以看出，連個人的出家遁世行為往往不過是貴族為了填補空虛單調的現實生活的手段。有的人以「厭離穢土、欣求淨土」為名

目，實際上延續了貴族的奢侈生活。在這種情況下，宗教面的想像力往往恨與美的想像力結合，這是爲了在現實世界中製造出超現實的理想境界（極樂淨土）的代替品。對他們來說，現世並非穢土，同時，他們所追求的淨土，事實上是在嘗遍有限的現世歡樂後，欣求無限的補充和延長。相反的，在現實生活中感受不到歡樂與幸福的人，便將其悲觀的心情投影到彼岸世界。正如《更級日記》[2]中所描寫的：「人生在世不如意，無功業德性，彷徨四顧，來世恐也不盡如意，眞教人惶惑不安……」

這種宗教與生活的融合，一方面使得嚴肅深刻的宗教心多少帶有些浮華淺薄，同時也給宗教帶來一種明朗性氛圍。另一方面，也不難想像，人對現世幸福歡樂的滿足感常常會出現分裂，失去其素樸性，進

而發展爲一種陰鬱的無常觀。紫式部在日記中對自己的這種生活感受

做了敏銳的反省，她寫道：

「每見可喜之事、有趣之事，心便受到強烈吸引，也不由得生起一

股憂鬱與倦怠，並爲此苦惱。我思考如何忘掉煩惱，去掉牽掛，反省

罪過，於是吟歌。看到水鳥無憂慮地悠游，便吟道：

吾身浮華憂世間

水鳥無思游水面

看到水鳥漂游，不由以身自況，倍感苦惱。」

這一段文字描寫出那個時代的生活氣氛的本質特徵，也就是表面華麗、悠閒、明朗，底層則流洩著一脈哀愁。佛教的厭世觀、無常觀是外部的影響，人民並沒有充分的理解。

在我看來，當時的社會生活深處之所以隱含濃郁的憂愁憂鬱，其最根本的原因一言以蔽之，便是一方面擁有異常發達的美的文化，另一方面又存在極為幼稚的知的文化，兩者極不均衡、不諧調，造成了這兩面向在同一時代、同一社會中呈現極端的跛足現象。這一點是今天我們閱讀當時的物語、日記文學時得到的最強烈的印象。

我說當時的美學文化異常發達，指的當是特定方面，並不意味美學文化有全面性或本質性的發展。同樣是美學文化的發展，但並非如古

希臘及文藝復興時代的文化發展。如果精細研究平安朝美學文化的特性，就會認為這點很有趣，大體上來看，平安朝時代的美學文化與其說是藝術生活的發展，不如說是生活的藝術化及美化，也就是往「美的生活」的方向發展，並顯示出特長。

因此，與其說當時的文學、音樂、舞蹈、繪畫、雕刻等藝術形式透過藝術家之手取得了偉大的發展成就（當然我不是說在某些方面沒有偉大成就），不如說各種藝術形式都滲透滋潤了當時貴族的日常生活，成了美化生活的手段。他們以非專業的熟練技能，將藝術提升到相當高的水準，發展出顯著美學文化。那個時代的美感文化並不局限在既成的藝術樣式，而是在藝術以外的世界，也就是在自然現象及社會生活中，追求一種藝術之前的藝術，實行藝術之前的創造。在原本

的藝術範疇外，例如工藝美術、造園、服裝的色彩模樣等，他們追求美感官能上的，或者較低階感受的嗅覺方面的滿足。沿著這一條日常生活的美的軌跡，他們所發展出的美學文化的確令人吃驚。此外，當時的貴族還以各種遊戲活動來撫慰生活的無聊空虛，這類遊戲活動中，無論是男性的動態遊戲，還是女性的靜態遊戲，在材料、形式、方法上都適應了優美高雅的時代品味。

想來，《源氏物語》所表現的情緒生活中美的理想化，《枕草子》表現的美的直觀的敏銳化，當然都是那個時代的美學文化產物。這些作品立下傑出的日本文學里程碑，所體現的豐饒美學方向令人驚歎。但如果換一個角度來思考，這些作品是否具有例如豪宕的精神、博大的睿智、深刻的感情，是否是偉大的精神性創造下的藝術作品呢？我們

回答時不禁有了猶豫。像《源氏物語》這樣的作品，結構壯大，出類拔萃，但是若從精神內涵來看，它仍不能令我們滿足。例如源氏與藤壺的關係，充滿了罪惡意識，伴隨內在的煩悶，但對於源氏的內心世界，應該還有許多更深的發展方向才是。不過，一本以「物哀」為生命的文學作品，本質上不包含朝那些方向發展的傾向。

也就是說，這樣的美學文化，特別是某方面異常發達的時代的精神生活中，大抵都帶有一種唯美主義傾向。對我們來說值得注意的是，在物語中出現的唯美主義傾向，人物因襲的道德意識，與來自社會的批判制裁，之間似乎鮮少矛盾衝突。眾所周知，本居宣長認為源氏與藤壺在道德上應當受到指責，但紫式部仍然把他們當作「好人」、「優秀的人」，描寫出滿腔同情。宣長舉出此事實並修正了《源氏物語》

評論中那些勸善懲惡論的謬見，這是非常卓越的見解。只是，從藝術的自律性的角度來看，這在今天已經完全不成問題，紫式部本人具有傑出見識，意識到了藝術的自律性，並以此寫出《源氏物語》。假如那個時代是道德或道學意識充斥的時代，恐怕會對這部作品發動猛烈攻擊，並阻止作品的流傳普及吧。從這一點可以想像，那個時代在道德方面非常寬容，或者說是鬆弛，而在美學方面卻相當發達。

因此我認為那個時代的唯美主義傾向與社會習慣、道德觀念之間的深刻矛盾衝突，並沒有激發人們的悲痛和憂鬱，這是當時美學文化一個值得注意的特點。為什麼會形成這樣的結果，我將在下文繼續探討。近代西方的唯美主義和浪漫主義裡，這種衝突所造成的苦惱憂鬱非常強烈，而平安朝時代人們精神生活的深處裡所流洩的哀愁與憂

鬱，卻無法從這個角度來說明。

1 ── 冠婚喪祭：平安朝貴族儀式生活的四個主要方面，其中「冠」指成人儀式。

2 ── 《更級日記》：又稱《更科日記》，平安時代日記作品，作者菅原孝標之女。

平安朝當時美學文化與知識文化之間，存在嚴重的跛腳現象，它的後果就是，在絢爛精緻的文化、華美的生活滿足了人類對於美的要求的背後，人生的悲慘事件接二連三，令人滲出淚水的事件隨處可見。當時，與表面榮華輝煌的生活相對照的，是一層陰鬱暗澹的哀愁之影。

「憂鬱」是「Der schmerzvolle Widerwille gegen des Leben」（在生的痛苦中充滿的反抗意志）。

唯美主義與憂鬱的概念

平安朝時代這種片面發達的美學文化，相較於它的知識文化，是極不諧調且不均衡的。從《源氏物語》可以看出，當時的貴族子弟熱衷於培養往來社會、奉侍宮廷所需的教養，書中無論是源氏還是夕霧都被描寫成此方面極有才學的傑出人士。然而所謂的教養，主要內容還是局限於日漢的文學、歷史、修身、道德等一貫的學問。當然，當時的佛教研究已相當興盛，從中國留學回來的學僧帶來了這方面的高深學問，也就是哲學的一種。社會上有人埋頭鑽研這樣的學問，但那些學者同時也是佛教徒，他們的學問恐怕遠遠脫離現實社會。當時佛教禮儀及佛法修行雖然貼近現實生活，但也僅止於此，在純學究方向的思考還是與普通的人間世界有所隔絕，即使是那個時代學識傑出的貴族，也幾乎無人具備對世界與人生的根本問題進行哲學性思索的精神傾向。他們大多數已經出家遁世，過著吃齋念佛的生活，卻無法完全

不關心眼前的世俗。

接著，我想談談有關知識文化中所缺乏的自然科學的知識。這方面不僅是日本，也是東方各國普遍存在的缺點，並不用視為平安時代特有的缺點。但我還是要說，與那個時代美學文化的片面發達相比，當時的人們在自然科學方面的知識極為幼稚，在人類精神內在發展的方式裡，是值得注意的特異現象。如果要在平安時代的日本去尋找我們在古希臘所看到的數學、物理學等純理論的學術研究，那是完全不可能的。正如我們在物語中所看到的，對於疾病這種對人生的幸福安康造成巨大威脅的對象，人們卻完全缺乏科學研究和理性應對，我無論如何都無法消除物語在這方面留給我的無奈印象。

以《榮華物語》[1]為例，這部作品以藤原道長為中心，對藤原一族的榮華富貴做出了細緻描寫。正如書名所示，這本來應該是一部以榮華為主題，風格明朗的作品，然而其中所描寫的宮廷貴族生活，大多是我們在上文指出的那些千篇一律的婚喪喜慶內容，以及主角因為這些事件所產生的情緒反應。以上姑且不論，讀了這部作品，在藤原氏極致絢爛的榮華紀錄底層，相信任何人都會感受到那種無以名狀的陰鬱、慘澹、憂愁的氣氛。這種氛圍究竟來自何處？就像要讓誰都可以立刻找到答案似的，在書籍的紀錄中，與宮廷貴族的榮華生活對照的是流行病、天災地變等事件，尤其是有關火災的紀錄特別多。並且，藤原氏飛黃騰達的要素就是把女兒培養成皇后，以及依賴皇后所生的子女（這不僅限於道長一族，其他貴族也是使用同樣的手段）。然而由於疾病，這些子女往往不能享天壽，經常因病夭折。再來就是關於

生產，這本來是值得慶賀的事情，但由於醫術不發達，經常被描寫成凶多吉少的事件。而主角面對疾病，多依賴祈禱加持，根本沒有想到嘗試合理的療法治療。所以，一旦生病，大多是不治而終，因此談到疾病直接感受到的就是對死亡的恐懼。

對以上論述本居宣長也有類似的說明。他在《源氏物語玉小櫛》中寫下：

「有人問，《源氏物語》中描寫人生病，說成是鬼怪附身，於是請法師加持祈禱，造成人心惶惶，即使夜半依然如此，完全不見大夫用藥，豈不愚蠢？答曰：此乃當時的風俗人情。不過，因為未提及藥，就懷疑那時無醫藥，是錯誤的想法。醫藥之事早見於古書，例如〈若

菜〉卷中有「扮成大夫模樣」之類的描述，〈宿木〉卷有「大夫列席一旁」的記載。由此可見，當時已有大夫和用藥。然而為什麼不寫大夫治病，而是一味表現祈禱驅邪的靈驗之力呢？這是因為請示神佛、依賴法師這樣的描寫讓人覺得生命脆弱，具有美感；而仰賴大夫用藥則顯得過於理性，不夠風雅。《榮華物語》裡也提到，東三條天皇玉體欠安時，並沒有請醫師診療。當時的年代，什麼事情都講究艷麗高雅，像大夫這樣的人不能隨便靠近高貴的女性，如此想來，這些描寫也很有道理……因此，描寫藥的時候不稱『藥』，而寫作『御湯』，在描寫患者的時候提到御湯，實際上就是指藥……」

即使如此，從宣長的論述可以得知，當時不僅醫術不發達，人民也嚴重欠缺相信合理療法的科學精神。而且不只是個人疾病方向，即便

物哀　　134

是面對天災、流行病、火災等也大多如此，可以想像當時的人對這些災病束手無策。正如宣長所言，當時的貴族社會恐怕認為「依賴大夫用藥」是一種不美的行為。這種唯美主義的生活態度，特別是女性，往往招來犧牲健康甚至喪命的後果，這樣的情況恐怕不在少數吧。

我們由此可知當時美學文化與知識文化之間，存在嚴重的跛腳現象，它的後果就是，在絢爛精緻的文化、華美的生活滿足了人類對於美的要求的背後，人生的悲慘事接二連三，令人滲出淚水的事件隨處可見。當時，與表面榮華輝煌的生活相對照的，是一層陰鬱暗澹的哀愁之影。我們再看《榮華物語》的作者，在〈玉飾〉章中如此描寫道長次女妍子的崩逝：

「……移送至靈車，可想像哭聲之悲戚。一品宮把東面回廊隔板卸下，儀式的準備相當繁瑣。乳母因為傷心過度無法參加儀式，一品宮再無法忍住哭聲，心中生起無限悲哀。女眷在平日穿著的菊花或楓葉樣式的衣裳外，再套上紫藤喪服，越發教人覺得不祥。不同於日常外出的氣氛，場面既哀且悲。或許是因為秋天到了盡頭，天空沒有雲彩，更令人覺得非比尋常。整夜，明月照亮了女眷的喪服紋路，看著女眷的車隊，所有能辨物之心的人都悲傷難耐，感慨世事無常。

件件紫藤衣，層層悲與傷，化作傷心淚。
賞花美衣裳，換成紫藤服，此景生悲戚。

如此一般，大家只能獨自詠歌療癒悲痛……」

我們不難想像，述說人生無常、厭世的佛教思想，在此是多麼容易就能滲透到他們的感情生活中。

平安朝文學所表現的貴族生活底端，瀰漫著一種類似「世界苦（Weltschmerz）」或憂鬱（Ennui）的情緒感受。這裡「憂鬱」概念的解釋因人而異。法國心理學家塔爾迪厄（Émile Tardieu）在其著作《憂鬱》中，對這種心理狀態做了精細的研究。他對「憂鬱」心理的解釋是：

「從無意識的煩悶心情發展到反省後的悲觀，一種苦惱，雖有種種成因，主要的起因來自生活中顯著的緩慢性。是一種相當主觀的心理，可以透過無聊、倦怠、無力、焦躁、反叛心情等精神狀態確

認。」

此外，這個詞的根本涵義，在法蘭西學院的詞典中，做了以下解釋：「缺乏興趣，靈魂變得厭倦，虛弱，困頓無比。生活無生氣、生厭或過於漫長，尤其當我們都厭倦救贖的精神，無法得到任何快感。這，所指的便是憂慮、悲傷、不滿，和憂思。」

在西方，「憂鬱」從一般概念發展為特殊的時代精神，即所謂「近代的憂鬱」（Der moderne Ennui），並且與近代文藝中所謂「頹廢派」的思潮有密切關係。有關「頹廢派」，也就是唯美主義或惡魔主義的文藝思潮，日本學界已有不少研究。「頹廢」一詞更廣義的解讀，是一種對於精神史、文化史現象的哲學性探討。舉馮・西多的《頹廢的

文化》（Die Kultur der Dekadenz）為例，作者開宗明義指出我們必須區別「頹廢的文化」與「文化的頹廢」，接著調查了「憂鬱」相關的概念，以掌握「近代的憂鬱」的本質。他的結論是，「憂鬱」最適當的德語定義是「Der schmerzvolle Widerwille gegen des Leben」（在生的痛苦中充滿的反抗意志）。

這種對生的反抗或反感從何而來呢？當人們缺乏調整現實的方法，只是膚淺地朝向偉大的方向努力，該努力受到挫折後便會產生反抗。因此，人們經常受到這種情緒的支配，這是對存在本身的叛逆，是對所有生命的反感以及對自身的反抗，苦惱像是一種自發供給，讓人不再被囚禁在悲痛的感情中，而是意圖對人生進行復仇。這就是馮・西多對「憂鬱」的解釋。總之，馮・西多強調在「憂鬱」的概念中，人

類與其說是處於被動的感情狀態，不如說是處於自發性的、反彈性的狀態。

不過，我們並不能把平安時代的唯美主義精神與西洋近代的唯美主義、頹廢思潮視爲同等。平安朝時代的生活感情中的「憂鬱」是一種被動的感情，也就是將馮‧西多所說的「憂鬱」中的無力感、倦怠感置於中心，接近於法語中「憂鬱」的本義。《源氏物語》〈夕霧〉卷中有一句話「近乎物哀的無聊……」，本居宣長在《紫文要領》上卷中說：「出現在例如年輕女子無依靠的寂寞中，自然發展出的心理狀態。此時所見所聞，無論草木或蟲魚，都會觸動知物哀者的心扉。假如壓抑這種感悟，人心將會枯萎遲鈍……」這種心理狀態，實際上就是「憂鬱」。

當時貴族男女的生活，總體而言處於孤立、單調、無力的狀態，從這一點上來看，就像是真正「憂鬱」。但是從另一方面來看，當時上流社會男男女女的戀愛生活，是相當不拘謹而自由的。就道德面來看，具有教養與身分的人卻過著放縱的生活。和泉式部的行為[2]在當時已經引起批判，而《蜻蜓日記》的作者煩惱的是地位高貴的丈夫的作為[3]。這種自由或放縱，因為哲學知性面的闕如，並不會為主角帶來內在的道德煩悶、懷疑，或苦惱，社會對此也相當寬容。因而當時的「憂鬱」並非來自唯美主義與社會道德規範的衝突，也並非源於深刻的苦惱或從中產生的反抗意志、叛逆情緒也就是憤懣（Spleen）。就這一點而言，我們可以知道當時的生活感情是較自在、悠閒，且安逸的。

如上文提到的，平安朝時代的「憂鬱」是過度發達的美學文化與無力知識文化之間的跛腳現象，它的特性是現世、感性、被動、靜觀、遊戲享樂的生活感情，也就是說被廣義的美學滿足感給包覆，是本源上宿命的、無可奈何的哀愁。《大和物語》[4] 中有這樣一段：

「……某個閒來無事之日，大臣、俊子、俊子那長得像母親也懂情趣的女兒綾津子，還有大臣身邊叫呼子的人，此人知物哀，懂雅趣四人聚，談世間無常，談人世哀愁。大臣吟：

論世間無限無常，

何辨物哀與君見。

吟畢，無人回歌，眾人嚶嚶啜泣。是不可思議的一群人。」

一邊思考這樣的時代生活氛圍，我們也更容易理解美學範疇內的「哀」，是藉文學或藝術的搖籃逐漸茁壯發展而來。

1　《榮華物語》：作者不詳，描述了從宇多天皇到堀河天皇十五代天皇共兩百年的宮廷歷史。

2　和泉式部為平安朝時代的女性貴族，出生於書香世家，在與丈夫因公分居的情況下愛上了為尊親王（冷泉天皇三皇子），在為尊親王的喪期又結識了敦道親王（冷泉天皇四皇子，為尊親王之弟），二人隨後相戀。《和泉式部日記》即作者追憶跟敦道親王的戀愛及生活經歷。

3　《蜻蛉日記》為平安朝獨特的自傳體作品，作者為藤原道綱之母，寫出女人面對丈夫變心下的嫉妒與色衰愛弛的無奈心情。

4　《大和物語》：平安朝時代以和歌為中心演繹出的「歌物語」，作者未詳。

自然美的流動，

透過生活體驗的投影、

移情作用，

終究被視為人類存在本身的一種虛無、

脆弱的象徵。

西方古典繪畫中，

畫家畫青春的人物，

背後卻暗示了死神的模樣；

或者為了暗示人生無常，

畫上像沙漏時鐘的東西，

這些都是宗教涵義上的

Memento mori（死亡警告）手段。

第
十
一
章

死
亡
警
告

自
然
的
無
常
與

我們探討了平安朝時代的生活氛圍與「哀」的關係，而生活氛圍與當時人們對於大自然的感受態度有密切關聯。我們必須注意一個事實，那就是生活氛圍為自然感情加上了特殊的方向；或是反過來說，生活氛圍因為自然感情而增添了特殊的色調。本居宣長在《源氏物語玉小櫛》和《紫文要領》中論述「物哀」與自然感情的關係，也提及那是一種象徵性的移情作用。此外，宣長還從其他角度探討指出：「知物哀的人，目之所及耳之所聞，即便對榮枯的草木，也心有所感。」並且引用《源氏物語》〈松風〉卷的「秋日來，倍感物哀」，注解這是對季節的一種感受。

平安時代的貴族在生活中養成自然感情，是從教養中獲得的文化上的傳統（特別是來自和歌、漢詩的影響），也因為種種思想上（特別

是佛教思想）的影響，決定了他們大致的性格。同時，自然情感也和那個時代特有的生活內容密切相關，或多或少形成了感情的特色。首先，從外部形式上來看，雖然多少有些例外，但整體而言，那是一種相當安靜的、安定的生活，生活範圍也只以京都為中心，僅包含了周邊狹小的區域。當然，當時也有像《土佐日記》[1]、《伊勢物語》[2]的作者那樣生活範圍廣泛的人，以及後來興盛的紀行文學等涉及遼闊區域的文學，都出現了多樣的自然感情。當時的和歌，有「羈旅」一類別，其中的「歌枕」[3]內容也橫亙廣泛的區域。但是我們可以想見，當時大部分貴族從現實生活中發展出的自然感情，地域大多局限在京都山水，而且主要對象還是他們朝夕生活的地方，如宮廷、自家宅第或別墅的庭院風景。

其次，生活內容中極為繁瑣的婚喪喜慶等儀式，自然創造了許多將神靈、佛教、愛戀、無常等觀念融入到他們的自然感情中的機會。例如，參拜京都附近的寺廟與神社、各種季節性儀式、到鳥邊山或其他荒野送葬等。當然還有如《源氏物語》中經常出現的，與男女戀愛生活緊密交織的對自然美的觀照。我認為，即使沒有這樣的自然感情，人們對於大自然的特殊風土民情，也會自然發展出這樣的自然感情。人們對於大自然的美學感受，並不局限於如花鳥色彩、山水形態等外在、靜態、感性的方面，而是能夠敏銳地感受到時間推移下大自然極其微妙的變化，這是對於大自然的「時間」感覺，在某種意義上是將自然感情的內化、精神化。

《徒然草》4 的作者說，人只知欣賞盛開的花朵、皎潔滿月，而不知

落花殘月之美，這種帶有佛教徒特有的嘲諷意味的意識性的自然美論，點在後代才出現，然而《源氏物語》裡人物對自然感情的敏銳感受，對微妙的季節變化的感情示意，我想已不用多加贅述。

對於大自然的這種發達的感受性，相伴的是一種對於大自然的靜觀態度，這使得當時人們對自然的感情除了單純的享樂與賞玩，更含有形而上學、神秘主義的靜觀因素，在此基礎上展開深層的自然體驗。這便是前文所敘述的，平安朝時代的人，知識文化的起步比美學文化要晚，特別是在哲學思考方面，我們從一般女性的弱點可以推測，與其說她們是因為對生活的內在反省（也就是透過對人生和世界的沉思），對「存在」產生懷疑與虛無感，不如說她們將生活感受最深處的漠然哀愁，直接投影到自然現象，藉由眼前那鮮明且不斷變化的大

自然，看到了人生的無常。換言之，比起透過哲學思索或冥想，她們直接凝視大自然的美，進而被誘導出一種悲觀主義的態度。

圍繞在他們周遭的自然，無論是春天的花或秋天的月，都是無極限的美。這種美顯示的並非是自然無限的偉大或威力，或懾人的宏偉崇高，而是以寧靜、安穩、圓滿、和諧的大和繪[5]式的優美為基調。簡言之，那不是近代的風景美，而是古典的自然美。或者說，它顯示了一種較為樸素、純粹的美。透過這種美的體驗，即便對現象學的「虛幻」和「脆弱」沒有明確的理論反省，但只要朝夕從時間推移、流動的角度來觀賞這種自然美，在他們的意識中一定會將美的虛幻，與美的對象的虛幻融合為一；另一方面，這種自然美的流動，透過生活體驗的投影、移情作用，終究被視為人類存在本身的一種虛無、脆弱的

象徵。在這層意義上，自然美，確實是將他們的美學直觀與世界觀結合的重要樞紐。在《源氏物語》中隨處可見表達這種體驗的美妙描述。

我們舉〈法事〉卷有關紫之上之死的描寫為例。紫之上的死，對深愛他的源氏，甚至對讀者而言，都像是人類身上的「美」的脆弱性的象徵。「紫之上整個人變得消瘦纖細，卻更顯高尚優雅。以前十分嬌豔，如世上盛開的花朵芳香；如今纖弱可人，對生命的領悟模樣更讓人無限哀憐。傍晚，秋風蕭瑟，紫之上想看看庭前花木，起身挨著矮几……」。此時源氏進來探望，見到紫之上起身，開心地說：「今天看來心情很好。」紫之上詠了一首和歌：

萩葉露水，風吹消散，稍縱即逝。

源氏聽了，一邊哭泣一邊唱和：

世間露水，終歸消散，相爭先後。

接著，明石皇后也詠了一首：

秋風吹散，露水生命，誰能無視。

這一夜的天明時分，紫之上過世了。

若自然現象的時間變化只是單純的關心對象，或者對美的關心的輔助手段，這樣就與我們的主題「哀」的美學感情沒有太大關係了。西

方有「Memento mori（死亡警告）」一詞，例如古典繪畫中，畫家畫青春的人物，背後卻暗示了死神的模樣；或者為了暗示人生無常，畫上像沙漏時鐘的東西，這些都是宗教涵義上的 Memento mori 手段。對於平安時代貴族的內在生活而言，自然界的快速變化與飛花落葉的無常，往往包含了類似 Memento mori 的意味。而多樣的變化中，也存在恒常的秩序與法則。當我們心中感受到這種秩序和法則的「恆常」，與無限的「變化」之間的緊張關係，換言之，我們深切地意識到大自然律動的、週期性的變化或推移所形成的美的體驗，此時，大自然作為反映人生無常的一種象徵，在我們心中首次發揮了它的

Memento mori 功能。

或像「年年歲歲花相似，歲歲年年人不同」、「國破山河在」等詩句，

自然的恆久與人間的無常形成了強烈對照，我們因此被撩起無限哀愁。我認為，Memento mori 的直接效果，便是這種大自然的律動及週期變化造成的，這就好比，神在驕傲的人類面前放了一個巨大沙漏時鐘，為了讓人們痛切地感知、反省「時間」在人生中流逝。

其次，我們不能忽略大自然律動變化的節奏或是週期長度對感情效果的影響。例如，規範現實生活的是日出到下一個日出的一日，或一個晝夜，由於太短太急促，還不足以喚起這種直接性的感情效果。當然，思想上我們會說人命如蜉蝣，生死在旦夕之間，只有虛無永恆不變，或者將人生比喻為朝露。儘管如此，除非是瀕臨死亡的病人，否則一般人不會在朝夕間體會生命正被剝奪。而若是經過比如十年、二十年，或者更長的時間，我們更深刻鮮明地意識到人生的滄桑巨

變，世界整體的流動，我們直接且主觀的無常感受不再那樣遲鈍或麻木不仁。自然景物的變化中最容易引發 Memento mori 感情效果的莫過於四季推移。不可否認，以一年為週期的季節感受能讓我們切實意識到「時間」的流動，「年齡」促使我們不得不反省自身的成長老衰。

《大和物語》中有一段寫道：「太政大臣（藤原時平）的夫人過世一週年，準備法事的夜晚天上月亮皎潔明亮，太政走出房間坐在屋廊邊，心中湧起種種哀傷。」接著寫了以下這一首和歌：

　　妳走時的明月，過了一週年又回來，卻不見妳的身影

文中的「一週年」指的是死者的週年忌日吧。而《源氏物語》〈薄雲〉卷寫到源氏因藤壺去世而悲傷落淚，有以下一段描述。「所有大殿上

的官員，一律身穿黑色喪服，陽春三月卻一片黯淡無光。源氏看著這二條院的櫻花，回想當年舉行花宴的情景，自言自語地吟詠古代和歌裡的『今歲應開墨色花』。」

這樣的例子還有很多，如表達未來的時間流動性感情，有如稍晚出現的作品《東關紀行》6中描述道：

「……出了那家客棧，過了笠原的原野，有一片名為老會之森的杉樹林。看著深草朝露不久後即將成霜，想到歲月流逝之快，冬天也不遠了。於是吟詠了一首歌：

不願與你同命運，我頭上的白髮，與你名為老會的林中深草。」

《伊勢物語》中也有這麼一首歌：「流水、歲月、落花，誰願意聽我說『等等我』呢。」當人們處在身強力壯的時期，年齡意識還不是那樣強烈，面對自然四季的推移變化，不會直接連想到自我生命的消長。不過，日本人的生活與文化有種獨特性，我們面對自然、順應自然，在與自然的緊密結合中發展歷史，無論身處什麼時代，都對四季的推移變化非常敏感。而這種感覺，就如我之前所說，與平安朝那些極少戶外活動的宮廷貴族們的生活結合時，便會刺激他們的無常感（當然同時還要考慮到佛教的影響）。其結果就是，這種體驗逐漸地導向上述的「哀」的美學範疇了。

1 《土佐日記》：平安時代日記文學，作者紀貫之，成書於西元九三五年之後。

2 《伊勢物語》：現存最早的「和歌物語」，作者不詳，成書於西元十世紀初。

3 歌枕：和歌中吟詠的風景名勝。

4 《徒然草》：鎌倉時代的隨筆作品，作者為吉田兼好，成書於西元十四世紀。

5 大和繪：日本傳統繪畫。

6 《東關紀行》：日本紀行文學作品，記載了從京都到鎌倉又返回京都的經過，約成書於一二四二年後。作者不詳。

「若沒有戀愛，人就沒有心魂，物哀從戀愛生起」——藤原俊成

第五階段是「哀」在美學範疇上的意義完成。這裡的哀或許已經不是一個概念，而是一個渾然天成的美的內涵。

第十二章

「哀」概念的
五種解讀

最後，我想舉出一些日本文學史上有關「哀」的實際運用。美學概念的「哀」，主要從日本文學，尤其是以《源氏物語》為中心的平安朝物語文學發展而來，因此，我們應該先調查相關作品中的例子，看看古人如何使用這個詞，再作美學上的研究，這才是研究的正確順序。

但是，「哀」這個詞幾乎可以用來表示各種感情，假如只對文學作品中的例子進行歸納研究，我們只能得到繁複雜亂的意義分類，恐怕不可能再得到更多結果。因此，我們不如放棄這樣的做法，而採納本居宣長所用的方法，也就是站在特定的角度上來解釋「哀」，並以此為出發點來展開研究。當然，我們站在美學立場上探討「哀」的概念時，不能與文學作品中的意義相互矛盾，也應該謹慎探討我們所解釋、規定、分類的「哀」的美學意義是如何出現在文學作品中的。

不過，我們從美學的理論觀點中盡可能地萃取、精細規定出的「哀」的美學意義，未必能與《源氏物語》等文學作品的例子完全相同，其實這是理所當然，在美的範疇的理論下，經過純化、銳化的意義，實際上往往會與其他要素混合在一起。而且，正如一般美學的各種概念一樣，其內容微妙，具有難以捕捉的特性。

此外，還有一點需要注意，雖然我們將探討實際運用的例子，但我們的研究無論如何都不是語言學性的，而是美學性的，因此研究方法自然會有所不同。例如，當我們討論一段文章中所使用的「哀」，如果只是掌握這個詞的前後文的邏輯關係，那絕對不足以達到我們的目的。原因在於「哀」一詞的涵義本來就很模糊，單看一段文章，無論取其任一種涵義，在邏輯上都不會有太大的問題。因此，我們在文章

的邏輯和文法之外，還必須探討「哀」一詞使用在實際的情境中所表現出來的美學性格。

　　若區分「哀」這個概念所包含的所有涵義的發展階段，可以分成以下五個階段。第一是直接表達「哀」、「憐」等特殊性質的狹義心理學涵義。第二是超越這種特殊感情，表達一般情感體驗的一般心理學涵義。第三，在感動的感情模式中，加入直觀、靜觀的知識因素，也就是本居宣長所說的「知物之心」和「知事之心」。這裡指的是從心理學角度的美學意識和美學體驗的一般涵義。第四，轉化的涵義再次與原本的「哀愁」、「憐憫」等特定情感體驗的題材結合，同時，其靜觀或諦觀的「視野」超出特定對象的限制，而擴大到對人生與世界之「存在」的一般意義，並多少接近形而上學與神秘論的宇宙體驗，變成了

一種類似「世界苦」的美學體驗，由此得以產生的「哀」的特殊的美學涵義。為了區分第四個階段與第五個階段的差異，我們把這一階段稱為「哀」特殊的美學涵義的分化。

第五階段是最後一個階段，也是「哀」在美學範疇上的意義的完成。

在上一個階段，它被賦予了帶有「世界苦」的一種形而上學的色彩，被賦予了特性。被分化的「哀」，接下來攝取、綜合、統一了從「美」das Schöne 的基本範疇直接發展出的優美、豔美、婉美等元素。這裡的哀或許已經不是一個概念，而是一個渾然天成的美的內涵。在以上五個階段中，特別是第三階段以後的美學涵義很難明確區分彼此，在這裡進行上述區分，只是為了理論上更便於論述。以下，將基於這種階段劃分，整理出「哀」的概念的實際用例。

首先，關於第一階段的特殊的心理涵義，《源氏物語》〈明石〉卷有一篇文章談到的哀就很符合。「從琴盒取出擱置許久的琴，淒然地彈奏起來，身邊的人也感到悲哀。」這裡描寫了旁人看到源氏在須磨孤然居住的樣子，感到悲哀可憐。此外，〈賢木〉卷寫到藤壺皇后出家時的情景：「連衰老之人要出家，都令人無比悲哀，更何況藤壺皇后事先沒有透露一絲意思，親王不由得嚎啕大哭……先皇的皇子，想起昔日藤壺皇后的榮華加身，不由得更感悲哀。」這兩個例子中的哀都屬於第一階段的哀的涵義。

其次是第二階段的一般心理學涵義，也就是代表感動的「哀」，例子非常多，例如《土佐日記》中有：「划船的人不知物之哀，只顧自己飲酒……」這裡的「哀」指的是對一般事物的感動，描寫的是船夫

的冷漠無情。之前提過，本居宣長主要就是這樣在解釋「哀」。事實上《源氏物語》中此類例子非常多。例如「心中湧起物哀之情，難以辭退，便彈奏了一首珍奇的曲子，雖然不是很盛大的會，但是一場有趣的晚宴」（〈若菜〉卷上）。

在這裡，「哀」可以表現人與人之間的親密關係以及愛、戀等情緒，其具體涵義內容也非常複雜，特別是表達愛戀的時候，必須同時考慮它與第三個階段涵義的關係。但無論如何它所表達的核心感情，如狹義上的憐憫、廣義上的同情，都包含在第二個階段的「哀」之中。

本居宣長在論述「哀」與愛戀的關係時，引用了藤原俊成的一首歌：「若沒有戀愛，人就沒有心魂，物哀從戀愛生起」，宣長認為「如果沒有戀愛，就很難真正理解物哀的涵義」。因此我們才把這層涵義上的

「哀」視為心理學涵義上的一般感動之情，其主要內容當然也就是與人類最原始的感情有關的部分。因此在這層涵義上的「哀」的例子，出現在如《源氏物語》這類作品中最多，也就不足為怪了。

《徒然草》中有一段文字寫道：「……問有小孩嗎？若回答一個也沒有，這是不知物哀。無情最可怕。所謂有子知萬物之哀，便是如此。」又，《源氏物語》〈賢木〉卷：「啊（あはれ），去年也是這個時候，在野宮，我感到如此悲哀（あはれ）。」這句話中的第一個あはれ表達的是一般的感動，相當於第二階段的涵義；第二個あはれ是狹義的心理學的涵義，也就是第一階段的涵義。

要理解本居宣長所說的「物哀」，很多情況需要將一般的「人情」和

美學意識同時思考，尤其是涉及戀愛那樣的複雜感情時，很難區別是第二或第三階段的「哀」。而且，另一方面，研究一般美學涵義的「哀」的用例，會發現在很多情況下它也很難與優、麗、婉、豔這類美（das Schöne）的內容有所區別。《源氏物語》等物語文學中許多的「哀」都屬於第三種涵義。

例如，《源氏物語》〈蝴蝶〉卷有一段話：「遊船從南方的山邊出發，出前庭，風吹亂了瓶中的櫻花。天空晴朗，彩雲升起，看上去是那樣<u>動人</u>。」在〈澪標〉卷有：「頭髮梳理得十分美麗，就像畫中人一般地<u>動人</u>。」〈浮舟〉卷有：「<u>景色豔麗動人</u>，深夜傳來露水的香氣，無可言喻。」〈藤裏葉〉卷中寫到頭中將與夕霧一起欣賞藤花時，說：「春天花朵綻開，卻不醒目，又急著凋落，令人哀怨。只有那藤花姍

姍來遲，開到夏天，最惹我愛憐。」〈橋姬〉卷在形容琴聲美妙的時候，也使用了「哀」這個詞：「**斷斷續續聽見箏琴動人的聲音**。」

這些例子中的哀，主要以「美」的意識為主，幾乎不包含悲哀、憂愁等特殊感情。因此我把這個意義上的「哀」看作是美學概念，但這還只止於一般美學涵義，並還沒有充分發展到特殊美學涵義的階段。

「……抵達鹿島，聞山下根本寺的一和尚離群索居於此，便前往探訪。誦經發人深思，彷彿得到清淨的心。東方破曉，和尚叫醒我們，人們紛紛起身。月之光、雨之聲，此情此景，哀充滿胸中，無以名之。」（松尾芭蕉的《鹿島紀行》）

黃昏風聲哀，誘思緒綿綿

論特殊美學涵義的「哀」

第四階段的「哀」的涵義，也就是特殊美學涵義，在作為美的受詞上，事實上很難與第三階段的涵義區別。但若是試著比較前一章與接下來的例子，應該能夠看出箇中差異。上文談第一階段的「哀」，曾舉《源氏物語》〈賢木〉卷藤壺出家後的心情：「新年到來，宮內熱鬧，宴會歌舞聲不斷，她心中感慨，走著走著，想到來世。」這段文字表面上只是寫出家為尼後的心境，但這樣的「心境」包含了對人生或自然美的靜觀，自然也屬於第四階段的「哀」。

〈葵上〉卷描寫了葵上的葬禮，其中所出現的「哀」的概念，大多明顯是屬於第一階段的涵義，也就是狹義的「悲哀」。但我認為其中也充分包含了第四階段的涵義。例如：「八月二十日過後，殘月當空，天空充滿哀。看到大臣思念亡女，心情鬱結。源氏心生同情，遙望天

空吟詠道：

煙雲難分，望向雲端，感物哀。

在很多情況下，第四階段的「哀」的內涵，較之狹義的美、優、麗、豔等訴諸感性的美學直觀，這裡所表現的是對自然的推移、季節風物的情趣，以及無限的空間的想念。也就是，正因為對象的輪廓不清晰，難以客觀、明確地掌握，所以美學意識藉由直觀擴散，往一種神秘論的、宇宙感的方向深化。如此，前文所說的如「世界苦」的意識就可能與「哀」的特殊美結合。接下來所要引用的〈槿〉卷[1]中的一段文字，就可以更清楚地呈現「哀」的此階段的涵義。這是源氏說出的一段話，從美學的角度來看，相當令人玩味。

「隨著時間推移，比起魅惑人心的盛開紅葉，冬夜的澄月與細雪反射一片天空，形成不可思議的無色世界，更沁入身心，能讓人的思緒流往人世外的世界。這種趣味，這種哀，無與倫比。說景色無趣，是人心的淺薄。」最後一句話，似乎是針對清少納言《枕草子》中的這句所說：「令人掃興的事，是老婦人的妝，是臘月的月夜」。其實，將臘月寒空中的皎潔月光比擬為老婦人化妝後的臉，也是一種美感。皎潔的光，透過月亮這個特定對象體驗到一種感性的美學意識。相對這樣的美學的感性態度，源氏的文字中所表現出的美學的靜觀態度，要深刻得多。

相似的美，還出現在《源氏物語》〈總角〉卷的這一段：「天空陰沉，飛雪蔽空。中納言終日悵惘沉思。夜深了，不受喜愛的臘月探出

頭來，人們捲簾遙望。靠在枕上，聆聽山寺傳來的鐘聲，宣告一日的結束，於是詠歌一首：

此生無常，此月不長在，欲隨月離世。」

這段話並沒有使用「哀」一詞，但從整體上所表達的還是第四階段的「哀」。源氏所說的寒冬之月「沁入身心」的感覺，也被後世俳人幾番詠進俳諧裡：「冬日的枯樹，冷冷的月光，滲入骨髓的夜晚。」順便再引一例，松尾芭蕉的《鹿島紀行》中也有關於「哀」的例子：「……抵達鹿島，聞山下根本寺的一和尚離群索居於此，便前往探訪。誦經發人深思，彷彿得到清淨的心。東方破曉，和尚叫醒我們，人們紛紛起身。月之光、雨之聲，此情此景，哀充滿胸中，無以名之。」

歌人西行對這種「哀」也有很深的體驗，並留下了生動的描寫：

「鷸立水澤旁，如此秋日暮色，身心懂物哀」這首歌描寫即使是出家人看到了自然景色，心中也會湧起不可名狀的感動，正是無法言喻的「哀」的最好的例子。此外他還有一些和歌，如「秋日山村中，風搖樹梢動，枝枝含物哀」（《山家集》）、「何人住山村，何人知物哀，山間驟暮雨」（《新古今集》）等句中的「哀」都是這個意思。這些作品並非像藤原俊成的和歌那樣，因戀愛引發哀感，而是對自然的風物表達知物哀的心情，只有對人生與世界懷抱深入諦觀的沉潛之心，才能達到如此境界。也因此，源信明才會在《後撰和歌集》吟詠這麼一首歌：

「可惜了這月夜與花，願與知物哀的人同賞。」藤原爲秀也有一首歌：

「物哀知音難得，秋夜獨自聽雨聲。」據說歌人今川了俊讀了後深受感動，才做了爲秀的弟子。

關於第四階段的哀，再舉以下四首和歌，會有更明確的認識。

香比色哀，是誰袖觸庭梅，留下花香。（《新古今集》，作者佚名）

遠眺梅花教人哀感，看不膩花容香氣，折取近觀下更動人。（《古今集》，作者：素性法師）

秋風究竟吹送了甚麼色彩，如此沁人心脾，令人生物哀。（《詞花集》，作者：和泉式部）

秋日晚風，吹過胡枝子葉子發出聲響，彷彿教我知物哀。（《山家集》，作者：西行）

第四階段的哀，還可以從《源氏物語》等其他物語文學或和歌中看到。如《源氏物語》裡寫薰大將念念不忘死去的宇治大君，終日鬱鬱寡歡，一日睡前，他到一名為按察君的侍女房間過了一夜，凌晨早早起床準備離開，按察君含恨詠歌。對此，薰大將回以這麼一首歌：

「我的愛如關川的水，表面看來不深，但川底流瀉著永不間斷的流水。」然後打開窗戶，再對她說道：「其實我是要讓妳看看這片天空，如此美景怎能錯過？我並不是要過風流人生，只是漫漫長夜難入眠，教我思量今生來世，更感物哀。」（〈宿木〉卷）在這裡，把誘人的拂曉天空說成是「哀」，指的也是一種特別的美。鴨長明在《無名抄》中寫道：「如果，秋天傍晚的天空，無色無聲無息。你莫名，不由得潸然淚下。」這裡誘發情緒促使眼淚落下的，就是秋日天空裡的「哀」吧。

同樣地，在《源氏物語》〈鈴蟲〉卷裡，源氏說了這麼一段話：「夜晚賞月，無時不思哀，今宵新的月色，猶如置身世外，千萬思緒湧上心頭……」這段很明顯是從白居易的這句「三五夜中新月色，二千里外古人心」詩句來延伸。他對秋月的「哀」美的深切體驗中，顯然包含了一種更悠久、更無限的心情。無論白居易的詩涵義為何，我們可以說，在源氏對月夜的「哀」的體驗中，「置身世外」這句話的情感，包含了薰大將所說的「思量今生來世，更感物哀」的情感。

類似的例子，在《源氏物語》中還有許多。如：「天空也彷彿懂得我的哀傷，罩上陰鬱的晚霞……」（〈早蕨〉卷）、「這般黃昏，教宰相越感哀傷，人們嚷著『看來要下雨了』陸續離去，留他獨自遙望天空。」（〈藤裏葉〉卷）、「秋天到了，天空令人哀憐。」、「黃昏風聲哀，

181　ものあわれ

誘思緒綿綿。」、「心有所思的人，懂得山間秋夜，懂得它哀憐的情趣。」（〈手習〉卷）。

除了《源氏物語》，其他作品中也有不少例子。如：「月色澄清，浮雲靜止，皇后更感物哀，取過琴，信手彈撥起來。」、「……風吹動的景色也入秋了，更顯哀憐，山間野草的一切比京城的有趣，更添物哀。」（《濱松中納言物語》、「想就這樣度過一夜。推開窗戶，月亮高空西斜，清澄可見，霧色漫漫的天空下，鐘聲鳥鳴相應和，不由得沉思，從此以往能否再遇這樣的時光？沾了淚痕的衣袖，也顯得特別哀戚，遂吟詠：

在某處望著此月亮的人也是如此想的吧，有甚麼能勝過這般的物哀

「看上去黑雲蔽月，像要下雨，似乎是老天故意製造的哀戚模樣，本來的紛亂心情也更為惆悵。」（《和泉式部日記》）

「情趣。」

西行在《山家集》中還有多首吟詠物哀的和歌，如：「清澈月光下，蟲聲枯啞，野草平添哀色」、「比起花露反照的月影，枯野之月更顯哀美」、「比起常見的京城之月，旅途中遙望的月亮越發哀美」等。在京城賞的月光，或許是普通涵義上的美，然而經過了漂泊旅途，從靈魂根柢深深感受到月光的哀，我認為已經充分表達第四階段的「哀」的美。同樣地，在《山家集》中還有一首和歌，題記為「參拜途中，月光明亮，倍感哀美」，歌曰：

「月亮在天空旅行，我也在旅行的天空下，有月亮結伴的旅途，清澄月光格外顯得物哀[1]。」這裡所表現的是投奔大自然懷抱的西行，對於自己放浪漂泊的靈魂與天空中來去自由的月亮合而為一的感受。

1 《木槿》卷：《朝顏》卷的古稱，《源氏物語》第二十卷。

當我們看到某種色彩，並不是因為聯想才與某種感情產生連結，而是相反地，我們「觀看」了色彩中的直接情感。換言之，對於以某感情為名表示的一種「本質」，我們「直觀」了它被賦予的顏色，聯想才得以成立。

第十四章

紅色，讓我們先想到火還是熱烈？

作為情趣象徵的哀

在進入第五階段的哀之前，我們有必要談一下有關「哀」的「情趣象徵」（或稱「氣氛象徵」）的問題。把「哀」視為氣氛情趣來看的話，以上引述的許多例子可以說明，主觀情調被象徵性地投影在自然現象。研究美學的人應該知道，西方把這種情況稱為「情趣象徵的移情作用」，或者簡稱為「象徵性的移情」。即使不用這樣的專業術語，本居宣長也以主觀主義的立場談到這個問題。在《源氏物語玉小櫛》中，他寫道：「人心有所思，天空的景色、草木的顏色都會成為引發物哀情感的對象。」此外，在《紫文要領》中，他也寫道：「所謂四季景物，生命短暫的草木鳥獸都知物哀……是說隨著當時心的變化，對同一事物的感覺也會產生變化。悲傷時所見所聞都是悲傷，開心時所見所聞都有趣。若無心，對所見所聞的事物，既沒有悲傷也沒有喜悅。風景不是隨著人改變，是隨著人的心在不停變化。」

如果將美學建立在心理學的基礎上，把「哀」單純地解釋為一個主觀的過程，那我們所說的第四階段的「哀」的特殊的美的價值，也就必須從這種「情趣象徵」的角度來說明。就這點來看，我們已經無法滿足本居宣長的解釋，還是要把「哀」切開來探討，更進一步精細分析今日美學範疇上有關哀的「情趣象徵」。到底天空景色、草木鳥獸如何引發「哀」之情？其中有著怎麼樣的心理變化？我認為其中至少有三個相關因素。

第一，是生理學對心理學的因素。主要是刺激對反應的關係。也就是，一定的自然現象透過我們的感覺器官，在與我們精神交流在第一階段上，我們對於各種感性的刺激，如色、音、香、溫度、觸覺、有機感覺等，會直接地產生主觀的感情反應。只不過其強度或性質複

雜，並且反應極為直接，以至於我們對於主觀的反應過程並無法一一意識，而直接與對象化的知覺融為一體，這就形成了所謂「情趣象徵」的構成因子。比如我們望向天空的碧藍耀眼或是驚鈍黯淡時，其視覺上的刺激會直接反應出不同的情緒。尤其是在色彩感覺或聲音感覺的情況下，當更高等、複雜的精神因素比如「聯想」要加入的話，這種直接的反應就會不太明顯，在我們對於空氣的觸感、溫度感也就是季節的風的感受上，這點格外明顯。

我們無法否認，沁心的秋風或晚風這類產生反應的感情因子，是產生「哀」的美學感情的重要輔助條件。就像歌人西行在水鳥佇立的沼澤岸邊，一股秋日黃昏的空氣溫度與觸覺，無意識中形成他的生理與心理的關係，並反應到他的主觀心理狀態。上一章曾引用過的《和泉

式部日記》中寫道：「心亂如麻，更覺寒意襲人。」也清楚說明了這一點。當然，我並不是要闡述克勞斯[1]所謂的生理對心理的一般感覺會直接引發美的感情。但是，如果站在與克勞斯相反的立場上，認為這方面的事實和條件，無論哪一層意義都與美學意識無關，那也未免走向極端了。

第二，純粹是心理學的因素。可以簡單稱為「移情作用」，但這種「移情作用」是指一般的知覺與感情的融合，包括廣義的聯想。就像宣長所說的：「悲傷時所見所聞都是悲傷。」在極為多樣的自然現象中，悲傷時為了調和悲傷的感情，我們因此特別留意、選擇了天空景色或草木顏色，這種調和與我們的心情產生一種微妙的慰藉或滿足關係。移情美學主張，我們的感情作用有將自己客觀化的能力。當情感

對象同樣是人類時，發生的是「原本性的移情作用」；當對象是非人的自然景物時，發生的則是「象徵性的移情作用」。

所謂「象徵性」，正如字面所示，主體與客體之間不單是有情與無情的區別，在其他方面也存在本質上的差異。我們首先會有疑慮，人與人之間的移情作用，能否擴大應用到人與非人之間？本居宣長說，悲傷時看什麼都感覺悲傷，但這是一個很籠統的議論，實際上，在我們對大自然的感情體驗中，我們往往無視對象的|客觀性質。

第三個因素，我暫且稱之為「本質直觀」因素，這又與「聯想」的問題有關。在心理學派的美學中，否定移情這種特殊作用的人，通常會把移情作用還原為「聯想作用」。現在將此理論套入我們所說的

「哀」的第四階段涵義，例如遙望秋日夕陽的景色，那顏色或光度被聯想為心有哀愁的人的目光或臉色，哀愁的感情因此與天空景色的知覺連結。但在我看來，與聲音、顏色等單純感覺的感情表現一樣，正如馮・阿萊修（von Allesch）等的主張，順序應該是顛倒的。也就是說，當我們看到某種色彩，並不是因為聯想才與某種感情產生連結，而是相反地，我們「觀看」了色彩中的直接情感。換言之，對於以某感情為名表示的一種「本質」，我們「直觀」了它被賦予的顏色，聯想才得以成立。

如果拿阿萊修曾舉的「火」的例子來說明。比如我們看到紅色，首先想到的是「火」，我們並沒有在紅色中看到熱烈（feurige）的感情與氣氛。順序上不如說是相反的。在這種情況下，即便我們使用「火」

一詞所帶出的「熱烈」來表示某種感情上的本質，也不能被拘限在詞語本身。世界上含有「das Feurige」本質的事物很多都是屬於完全不同的範疇，紅色是其一，其他還有比如狂奔的野馬、聲調高昂的演說、強烈的意志等，也都是「熱烈」。「火」只是其一。

在眾多事物中，能將「das Feurige」本質表現得最完整，換言之就是所有側面因素——比如在色彩、熱度、動作方面——含量都是最高的對象就是「火」。相較之下，其他帶有紅色的東西，都不過只在單方面含有相同本質。然而，一面性和多面性的差異，並不會影響問題的核心。重要的是，這個「本質」無論是一面性的還是多面性的，都可以包含於完全不同的對象中。我們不妨把這一本質稱為「das Feurige」。總而言之，媒介聯想的是「本質」的「直觀」，我們並非一

定要依賴聯想作用才能把握「本質」（不論其稱呼是否適當）。

如果將上述理論套用於對「哀」的理解，比如我們仰望秋天黃昏的天空，就是在諦觀一種可以以「哀」一詞表示的「本質」。這是一種具有深度和廣度的宇宙感下的「哀」的美，對於秋日黃昏天空的觀照，若已經掌握了這層意義上的「哀」的「本質」，之後對人類愁苦臉色的聯想，也只是偶發的、次要的現象，這種情況下的美，恐怕沒有多大意義。我認為，不管我們如何評價這種「聯想」所具有的美學涵義，如果不把上述「本質」的直觀的因素置於根本來思考，那麼我們絕對不可能真正理解作為自然的情趣象徵的「哀」。

1 ｜ Karl Groos（1861—1946），德國美學家、哲學家，主張從生理生物學立場解釋美與美感。著有《動物的遊戲》《人類的遊戲》等。

「春光無限和煦，奈何落櫻不靜心。」——紀友則

「山寺春向晚，杳杳鐘聲過，櫻花飄散落。」——能因法師

第十五章

朝向宇宙意識的哀

哀美學的完成

在將「哀」的概念分化為一個特殊的美學範疇時，第四階段的涵義具有重要的意義。要使這個新的範疇的特殊美學內容更為充實，並成為完整的體系，還有待進一步融合優美、豔美等狹義的「美」，使發展為第五階段。不過，第四個與第五個階段的涵義的區別，實際上只是一種特殊的美學情感的性質差異，要在實際例子中明確區別兩者很困難。不僅如此，依觀察角度的不同，也可以把第五階段的涵義看作是綜合第三、第四階段的結果。以下，舉出我認為屬於第五階段的哀的例子，總結我對「哀」這一美學範疇的研究。

首先，如果要單就美學體驗舉出相當於第五階段的哀美的例子，我會舉紀友則[1]的《春光和煦》為例：「春光無限和煦，奈何落櫻不靜心。」當中所蘊含的美讓我們感覺在美麗的融融春光中，含有無以名

狀的一脈哀愁，這哀愁終究會朝向類似於「宇宙意識」或「宇宙感」（Kosmisches Gefühl）的方向發展。

另一首能因法師膾炙人口的和歌：「山寺春向晚，杳杳鐘聲過，櫻花飄散落。」這首和歌中所包含的哀愁氣氛較為濃厚。以上例子，是借由把握和歌的內容，確認其中所要表達的美是否接近第五階段的「哀」。只不過這些例子裡面「哀」一字，無法視為「哀」概念的實際運用。

我在上文中談到「哀」第一階段涵義時，引用了《源氏物語》中描寫藤壺出家的一段文章。在談到第四階段涵義時，又引用了〈賢木〉卷中藤壺出家後的心境裡呈現的「物哀」。在此，我還想再舉出〈薄

雲〉卷裡描寫藤壺去世的一段文字為例，我認為這多少可以表達「哀」的第五階段涵義。雖然表面上，作者只是在描寫源氏對藤壺的死的悲傷，但我們仍然可以透過想像來感受其中的美。作者寫道：「……關在誦經堂，日復一日哭泣度日。落日灩照如花，山巔上的樹梢，灰色的薄雲，都清晰可見，讓人感到<u>物哀</u>。」此外，〈須磨〉卷中描寫源氏被流放到須磨前，到亡妻葵上的府上告別時，有這麼一段描述：「天將破曉，源氏趁天色尚暗準備回府。月色明亮，庭中的櫻花早已過了盛開期，只剩下些許殘枝落葉。薄霧迷濛，與朝霞連接一片，更勝秋<u>夜之哀</u>。」這裡表現的是身處逆境時，面對晚春花朵所感受到的物哀。

《源氏物語》中的女主角紫之上，是宛如春天花朵般的美麗女性，她自己也特別喜好春天，卻不幸在盛年罹病，在感到死期將至的時

候，她為了完成夙願舉行了《法華經》的供養法會。在這裡有一段描述，我認為很接近「哀」第五階段的一種美。「僧眾徹夜誦經，經聲鼓聲相應，不絕於耳，饒佳趣。天色趨明亮，朝霞中隱約可見花花草草，春香沁人心脾。百鳥鳴囀不亞於笛音，美妙之景，於斯至極。此時響起《陵王》舞曲，曲調華麗。人們脫下衣袍賞賜舞樂者，場面熱鬧無比……不問身分，無人不興致勃勃。紫之上看著這般情景，自想生命將盡，感到無限哀美。」

同樣的，在《源氏物語》最後一卷裡，寫宇治中君與薰大將一同追憶大姬之死時，有這麼一段文字：「庭前幾株紅梅，色香兼具，招人憐愛。黃鶯也不忍從中飛過，啼鳴不止。此情此景，加上兩人感歎『春猶是春』，每每更顯哀美。」這兩段文中的「哀」，幾乎是相同

涵義。

清少納言在《枕草子》中寫道：「秋天在落日，夕陽照，逼山腳，鳥兒返巢，三隻四隻或二隻三隻地結伴飛過，平添心中哀。」又有：「陽光在落日。落沉下山際，日頭猶掛欲墜，陽光仍然豔麗，看上去是彤紅，又飄浮著淡黃的雲彩，尤顯哀美。」這裡所描述的「哀」看來單純，其所表現的美的性格非常接近第五階段「哀」。我還想舉若干和歌為例。例如，永仁五年（西元 1297 年）的和歌會中，有這麼一首歌：「夕陽映照下，浮世有哀色」，黃昏鐘聲鳴。」此外，《武家歌合》中收錄了：「盛開櫻花色香濃，朦朧月光中，夜半更顯哀。」看上去這裡表現的只是優美、豔麗等第三階段的哀，但我認為其中多少也包含了第五階段的「哀」。

以下再舉近世文學中的一些例子。在松尾芭蕉的俳諧中，有一付句是「蝴蝶讓人想到現實，最是物哀」。此句是收錄在《瓢》的〈歌仙花見〉卷裡，是對「口誦千部法華經，走向花盛一身田」（珍碩）、以及「死於巡禮，道上海市蜃樓」（曲水）之後的附和之句。前一句寫了巡禮之死，所以芭蕉此句中的「哀」應該與其有關，但由於是俳諧，前後句之間未必以邏輯相連。

如此看來，這裡的「哀」已經超脫我們所說的特殊的心理涵義，也越過第三、第四階段的涵義，相當接近第五階段涵義的「哀」了。順便一提，各務虎雄在《俳文學雜記》中記錄了對芭蕉這首付句的感想：「有關這付句中的現實一詞，古來有多種解釋，而我讀此句時，感受到的是陽春四月的無奈寂寥。那不知所措的蝴蝶不是在踏花追

香，而是任憑時有時無的微風吹送，或向左或向右，在漫長春日中無目的地飛翔，這就是它的物哀⋯⋯我感受到的是空虛的心一面停在現實的深處，一面追求無邊的夢想。」

西洋的浪漫主義文學中也有作品將蝴蝶喻為人的靈魂象徵，當然，芭蕉應該不是基於這樣的想法，但考慮到前句寫的是巡禮殉教，也不免讓人想到，在芭蕉的心裡，這隻蝴蝶彷彿是飄盪在現世與死者世界間的一迷網靈魂。同時，也是飄盪在春意溫暖的天地間的一種具有特殊涵義的「哀」的象徵。

以上，是我對「哀」的概念的各種用例的探討。探討結束的同時，也可以說到達了本研究的終點。本居宣長解釋的《源氏物語》中的

「哀」，以心理學性上的涵義爲主，我們可以把哀理解爲開啓以《源氏物語》爲代表的平安朝文學的一把鑰匙，這把鑰匙打開了此類文學的美，但還只是一種主觀上的素材。而本書中所論述的「哀」之美，將宣長的解釋進一步發展到其他方向，特別是展開到最後第五階段「哀」的特殊的美，我認爲這才是平安朝文學的一般基調，而且這種美在《源氏物語》中被發揮得淋漓盡致。

最後，我想說明，我在本書中所闡述的「哀」的特殊美學涵義，指的是有關於其本質的、中心的性格。即便還能指出「哀」概念所包含的其他種種內容，比如靜謐、朦朧等等，但這些恐怕都不是美學範疇下的「哀」的本質特性，而是其他美的範疇，例如「幽玄」或「寂」等也擁有的共同性質。美學上的對象，可能既「幽玄」也「物哀」，或有「寂

（さび）」或「侘（わび）」的一面。或者該說，種種的美的性質的會重疊是很普遍的。但是，當要探討美學概念的某「範疇」時，就不能混淆彼此，應該明確各自的本質。我在本書的探討也是遵循這樣的原則。

1
── 紀友則：生卒年不詳，平安朝前期歌人，《古今和歌集》編纂者之一。

國家圖書館出版品預行編目資料

日本美學 . 1：物哀 - 櫻花落下後 / 大西克禮作；王向遠譯 . -- 初版 . -- 新北市：
不二家出版：遠足文化發行, 2018.08
　面；　公分
譯自：大西克礼美学コレクション . 1（幽玄・あはれ・さび）
ISBN 978-986-96335-6-7（精裝）
1. 藝術哲學 2. 日本美學 3. 俳句
901.1　　　　　　　　　　　　　　　　　　　　　　　　107011966

本書譯文經北京閱享國際文化傳媒有限公司代理，由上海譯文出版社授權

日本美學 1：　物哀──櫻花落下後

作者　大西克禮｜譯者　王向遠｜責任編輯　周天韻
封面設計　朱疋｜內頁設計　唐大為｜顧問暨編輯協力　蔡佩青
行銷企畫　陳詩韻｜校對　魏秋綢｜總編輯　賴淑玲｜出版者
不二家 / 遠足文化事業股份有限公司｜發行　遠足文化事業有
限公司（讀書共和國出版集團）　地址　231 新北市新店區 民權路
108-2 號 9 樓 電話 (02)2218-1417 傳真 (02)8667-1851 劃撥帳號
19504465 戶名 遠足文化事業有限公司｜法律顧問　華洋法律事務
所 蘇文生律師｜定價 320 元｜初版 2018 年 8 月｜初版 29 刷
2023 年 7 月